室內裝修乙級技術士檢定叢書

室內透視圖

快速入門表現技法

PERSPECTIVE

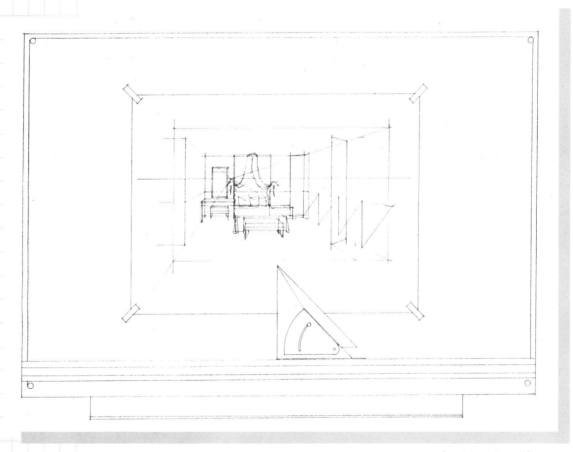

郭純純 著

以多年繪製透視圖經驗
整理出一套簡速易懂之繪圖入門技法
摒除以往傳統之圖學公式
淺顯易懂

詹氏書局

自　序

　　由於自幼對於繪畫的高度興趣，很早即確定從事藝術工作的志向。高中以第一志願進入商業職業學校廣告設計科就讀，在高二暑假，北上實習於太陽廣告公司（而後與日商合作即今日太一廣告工公司）。實習中，自覺廣告設計發揮度有限，思索著將來繼續升學與就業的方向。兩個月實習結束，高三課程中加入了圖學與室內設計，這是對於室內設計認識美好的開始。

　　高中畢業後以國立藝術專科學校為唯一升學目標，假想以感性的思維進入室內設計領域。就學中即有不少機會幫建築系友人畫透視圖，一則賺取生活費，一則累積自己練習的成熟度。可能是筆者所繪之透視圖，沒有坊間表現法呆板、匠氣，頗獲好評，於是接透視圖稿件的機會頻繁。

　　學業結束後，正式從事室內設計工作，除了包辦公司透視圖，仍有畫透視圖兼差的機會，且接案層級提升至建設公司大型預售推案之廣告附圖，收入豐碩。漸漸累積整理出一套快速繪製的技法，以因應增多之接案量。及至從事室內設計十年後，偶然下自行創業，才開始思索設計師定位問題，一是建立專業室內設計師，一是專心開發透視圖案件，幾經自我評估，覺定以畫透視圖為輔，朝多元專業之室內設計師為規劃目標，至此，透視圖案量銳減。

　　筆者自忖，多年的繪製透視圖經驗，若加以整理，對於從事室內設計相關工作、考試都是值得參閱的。筆者才疏學淺，仍有許多謬誤之處，祈能惠予指正。

前　言

　　透視圖為室內設計師表達一己構想與設計概念的最佳方式，透過立體三D效果，呈現空間虛擬預想樣像。藉此讓業主簡易的瞭解室內設計於工程完工後的空間概念，確定彼此思維之認知無誤，除了爭取業務之外，進而減少施工過程或完工之後認知的落差。

　　透視圖能在三度空間內，建立立體形象、燈光計劃、材質運用、傢俱搭配……等，力求貼近完工之後的真實性，依照其空間比例關係正確繪出，減少業主〝預期心理〞與〝售後滿意度〞之落差甚大，繼而引發諸多爭議，徒增困擾。故誇大不實或蓄意變形之透視圖，更為學習著避之。

目　錄

第一章 透視圖基本原理

室內設計透視圖即是虛擬未來的空間立體效果，亦即將設計作品事先藉此表達，而呈現出的預想圖，忠實且貼近實景，有如照片般。透視圖可謂是種美術繪圖，但須精準之描繪技巧，這精準之描繪一則是空間量體的正確比例關係，一是空間內所有之設計元素，諸如傢俱款式、裝飾效果、明暗色彩表現等等之整合關係，亦即為一種空間速寫。

透視圖除了須具備簡單的圖學概念外，可參照本文所建構出之快速透視技法，從地平面切入延伸出立面 2D 再擴展至天花板 3D 的空間深度，呈現立體性與空間美感。因視點不同空間美感有著差異性，因此，判斷切入點正是關鍵著如何去看空間，於是將依其所要表現的空間性質，或設計重點選擇最佳的表現角度，繪製前以平面配置圖預先做研判，是何種角度取景最適切。

照片與人之視點相同，照像取鏡與繪製透視圖決定

視點，關鍵著畫面的美感。然透視圖可將特別之意念強調出來，淡化不是重點的部位，這是透視圖特徵之一。另外透視圖表現仍可具有純藝術般的畫面效果，在傳遞空間訊息時，亦將空間之設計元素藝術化，使得雖是商業行為之作品，以感性姿態令業主誠服。

第一節 透視圖基本用語

- 視點（E.P ＝ Eye Point）：觀看者眼睛之高度。
- 視平線（H.L ＝ Horizon Line）：眼睛觀看畫面直視之高度水平線。通常以 130 －

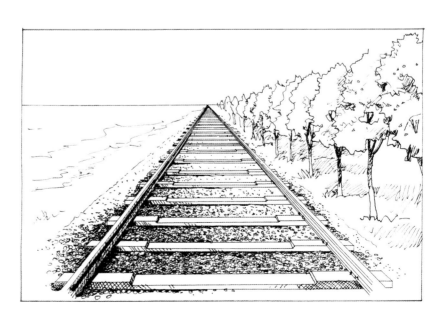

150公分之間，有時因空間高度特殊，或製
造不同的立體效果會將視點拉高或降低。

• 消點（V.P ＝ Vanishing Point）：視線
的消失點。以觀測體之平行線交會於畫面
中視平線上之一點，即是為消失點。例
如：平行的兩條鐵軌，這平行的兩條鐵軌
實際上無論多遠都不會相交，但表現在遠
觀測時之平面上，這平行的線會交集於一
點。

第二節　透視基本觀念

透視圖依其視角，可分一點透視、兩點
透視及三點透視。以視角高低又可分為平視
透視與鳥瞰透視，當然有鳥瞰透視即有仰視
透視。鳥瞰透視通常運用在整體空間上，即
是將消失點定在平面下之一點，由上往下看
望之角度，具有上寬下窄的畫面，使觀測者
對於室內的平面隔間關係與室內空間設計元
素之整合效果圖。當然運用在建築物外觀
上，多半是在描繪建築物的屋樓頂設計，如
空中花園、空中泳池。仰視透視最多強調其
建築物體之高聳壯觀，使得建物更具立體
感。無論平視透視、鳥瞰透視或仰視透視均
有一點透視、兩點透視及三點透視，就一點
透視、兩點透視、三點透視茲分述如下。

第二章

一點透視、兩點透視、三點透視構圖概述

準備畫透視圖之前，首先須建立「米格子」概念，「米格子」即是「米格放」，以米為單位的正方格子（1米是為100公分亦即為1公尺）。以平面配置圖內較完整之向為基準，開始繪出以米為單位的正方格子，此做法有助於發展透視的立體空間內，仍以米為單位格放出平面之物件位置，換言之，以平面配置的米格子所示，依其經緯線位置轉換歸位至透視圖地平面的格子內，達到快速放樣。

第一節　一點透視

所謂一點透視簡言之即是一個消失點的透視圖（單消點透視圖），一點透視圖又稱為平行透視，亦有人稱之為〝鈍子法〞，何謂鈍子法？古時將不太動腦之人稱為〝鈍子〞，換言之鈍子法是種簡單易懂，不太須動腦即可繪製的便捷法門。

單消點透視圖是一透視圖法之基礎，可謂透視入門必學的技法，初學著熟練此技法，應付考試自然不難輕鬆過關，單消點透視又快又簡單，在分秒必爭之考場，於時間

之掌握度上是最好的選擇。一透視圖法融會貫通之後進階至兩點透視或三點透視，均可一一突破，迎刃而解。

一點透視：

垂直正視空間之空間素描

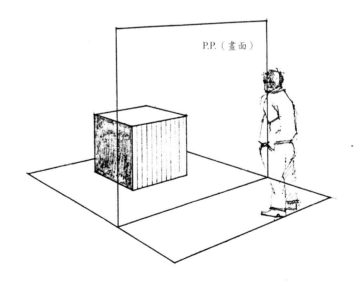

P.P.（畫面）

繪製透視圖前須以平面配置先行作業：

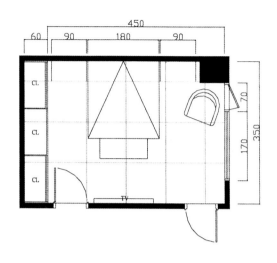

1.建立「米格子」於平面上。

2.決定視點位置。

簡略一點透視圖：

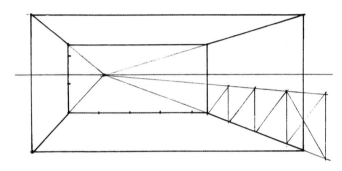

單消點線稿初擬(一)

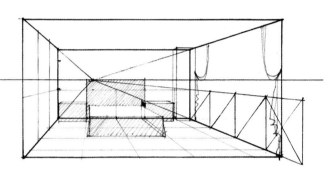

單消點線稿初擬(一)

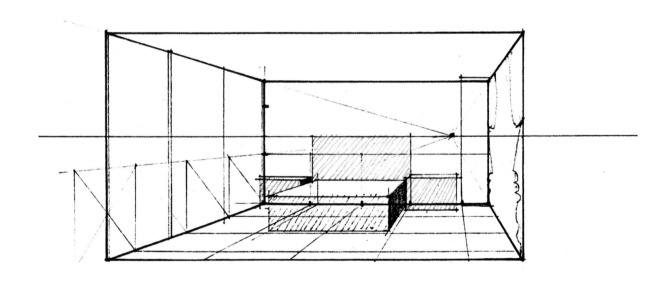

單消點線稿構圖(二)

不同位置的消點產生效果相異之立體效果

一點透視鳥瞰圖：

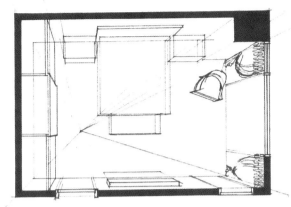

單消點鳥瞰圖線稿構圖

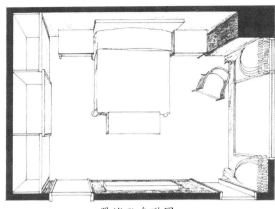

單消點鳥瞰圖

　　以原平面配置圖往下發展的俯視立體圖，清楚呈現空間內隔間佈局與動線關係，然空間內之細部設計元素則無法明顯表現。

與兩點鳥瞰透視相較之下，立體效果較不彰，且細部交代不易，此乃單消點鳥瞰圖之缺點。

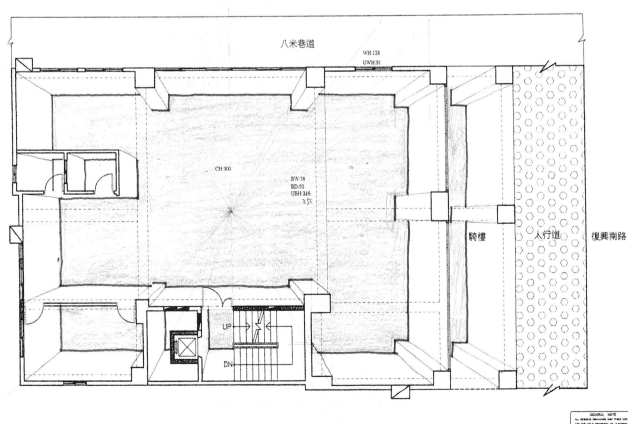

第二節　兩點透視

兩點透視即是雙消點透視，然雙消點透視又可分為成角透視與微角透視。

成角透視：

成角透視是指一立方體（建築體或室內空間或物件）與地平面平行，但不平行於畫面，左右兩邊各消失於兩邊之消點上。通常作圖時，平面與畫面設定為 30 － 60，可充分表現物體之立體感及深度距離。

微角透視：

微角透視即是以單消點原理，將原有之平行框拉成在遠方產生另一個看不見的消失點。

簡略兩點透視圖概念（成角透視）：

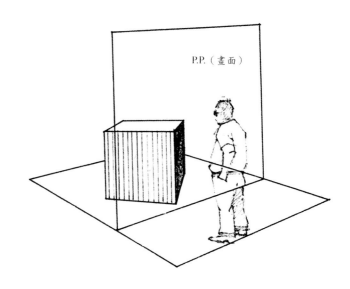

簡略兩點透視圖（微角透視）：

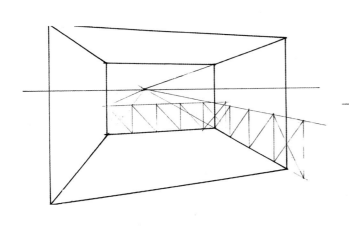

兩消點線稿初擬（主消點於畫面內）

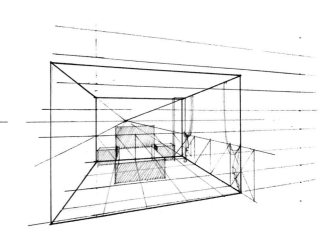

兩消點線稿構圖（主消點於畫面內）

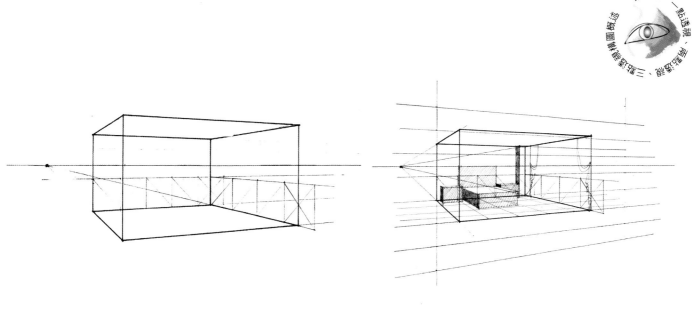

兩消點線稿初擬（主消點於畫面外）　　　　兩消點線稿構圖（主消點於畫面外）

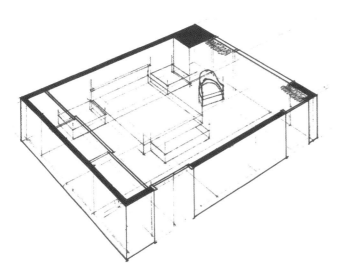

兩消點鳥瞰圖線稿構圖

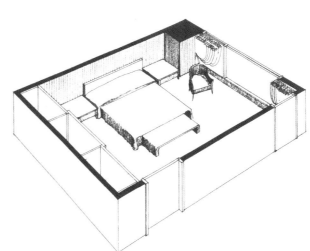

兩消點鳥瞰圖

第三節　三點透視

　　三點透視亦稱為傾斜透視，指一立方體傾斜於畫面，任何一邊皆不平行於畫面，其立方體之三邊會分別消失於三消點上，故稱之為三點透視。三點透視最多的運用在建築外觀或產品設計，可凸顯其壯觀、高聳。本文末將三點透視列入學習單中，正因為於室內空間鮮少運用。

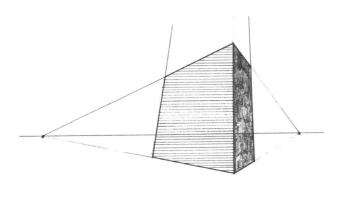

第三章

93年室內裝修乙級技術士 檢定考試－試題分析

　　94年2月19日術科考試正式登場。由於製圖場地有限，分階次考試以因應眾多之報考人數，透視圖共分5種版本，每梯次考題不同，本次透視圖考題有**牙科診所**、**咖啡簡餐**、**旅遊書店**、**陶瓷店**、**服飾店**。筆者就旅遊書店與咖啡簡餐進行分段步驟說明，藉分解動作引導讀者快速學習。

透視圖演練試題範本

建築物室內設計　乙級技術士技能檢定　　　(125-940201-02)

下午術科演練試題　　35/100

檢定時段：PM 02:00～PM 04:30　計2:30小時

題一　依據所附圖面資料，繪製西點糕餅店主要空間透視圖。

依紙張尺寸自訂比例 。（佔25分）

透視圖繪製規定

1. 使用鉛筆、針筆或代針筆繪製架構圖，上色方式及材料不限，須明確表現空間形式及色彩之協調性。

2. 自訂消點及表現法，造型依附圖繪製，可作適度合理修飾。

3. 評分重點包括：比例正確、筆劃線型美觀、內容充實度、空間架構、畫面整潔、色彩使用協調，設計創意及繪圖技巧等。

4. 圖面繪製於指定之繪圖紙張之正面，並須完整呈現於紙張正面中。違者不予計分。

術科透視圖考題分解圖說

　　筆者以「米格子」建立快速放樣的基準，固均以米爲單位稱之，讀者須習慣「米格放」的觀念。繪製透視圖之前，須先以試題之平面配置開始做研判。 1.於平面配置圖上繪出同比例之「米格子」做爲格放的經緯位置。 2.快速掌握以平面上看空間決定視角（通常視角之判斷依據空間主設計物件較完整，或可令空間更具立體感的角度。） 3.試場圖紙規格爲A2，此圖紙即將成爲畫面，先設立視平線於畫面中線以上，視屋高決定視線於畫面之高度，若3米範圍之高度尺寸則此設立不變，然超高樓層或樓中樓產品，則視線於須調低於畫面中線，主要目的在於平衡透視圖於畫面的範圍。

第一節　書局一點透視基本法分解步驟

繪製透視圖前須以平面配置先行作業：

1.建立「米格子」於平面上。

2.決定視點位置。

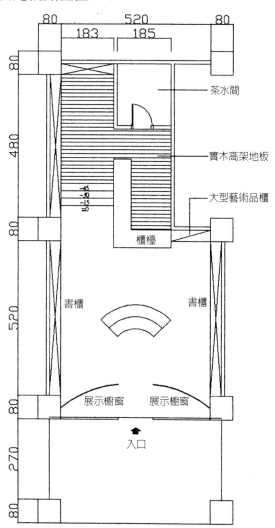

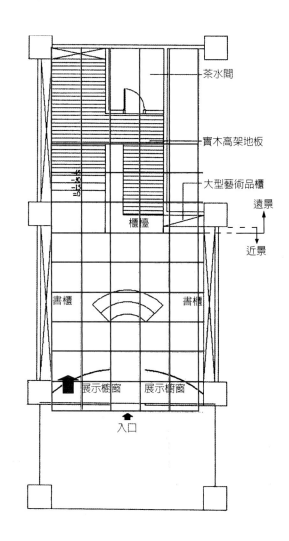

1-1 依平面配置評估視點最佳作落位置於左側，則於左方設一直線（無須擔心此線之影響度，於後續動作可修正）。

1-2 視點高度可設於1米3至1米5（即為150公分），決定此段距離隨意，但不

可過大（無須擔心下此點是否影響後續進行的正確性，因為可以漸進或漸出修正。）。

1-3 以此段距離之兩倍為一米計，則不難等比例點出3米之屋高。

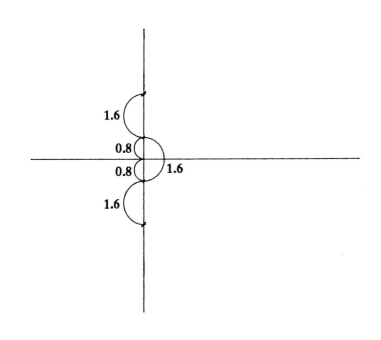

2-1　3米之屋高設立後，畫面中之地平線與天花板線即產生。

2-2　由先前發展之一米高畫出水平線，並量出於畫面內之一米實際尺寸，依此實際尺寸往左右橫向畫出正方形，此即為空間寬度之一米（有時為使空間放大，會拉寬此段尺寸，然不宜過寬，容易失真、變形而流於誇大不實。）。

2-3　利用溝配尺定出對角之角度（若為正方形之格子則是45°角），以等角度繼續發展出空間總寬度，依此案例為5米2（不含柱面、書櫃深度）。

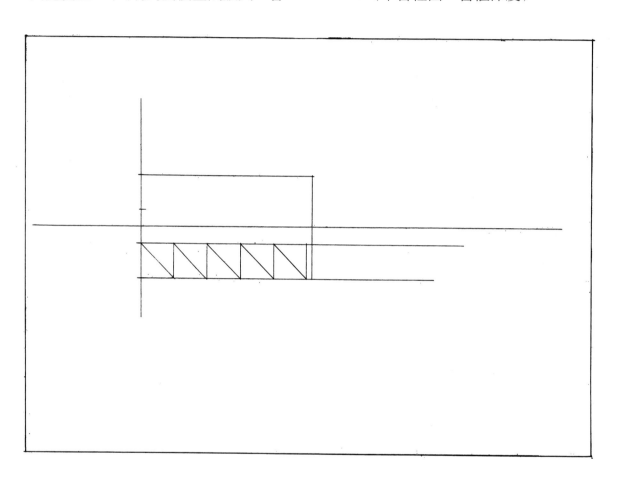

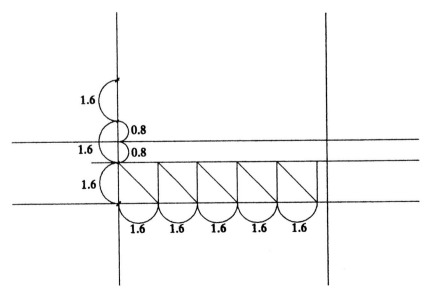

3-1　依據平面配置所預定之視點位置（此案例為一米位置），將上述已測出之點，連結消失點。

3-2　以消失點對向之側立面，準備測定空間深度之米單位。

3-3　正立面發展時確定米高度與寬度相等尺寸，則無放大空間的暗動作。然所有經過消失點後之側立面，必須小於正立面之米寬度。換言之，正立面之米寬度為1.6公分，轉至側立面之米寬度必須小於1.6公

分，以1.4公分即可為空間深度之米單位。

3-4　確定側面深度之米單位後，以短對角連接定角，以此固定好之同角度，利用溝配尺延伸出劃面可容許的空間深度（可由平面配置圖研判預表達的空間範圍，掌握深度尺寸）。以櫃台為中軸線區分前段與後段，即是進景與遠景。依平面圖得知近景面積範圍為5米2，所以取5米深。

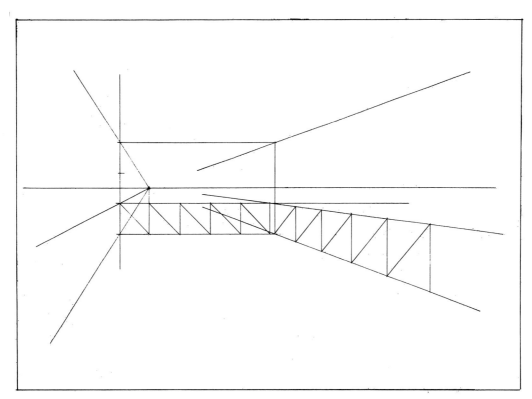

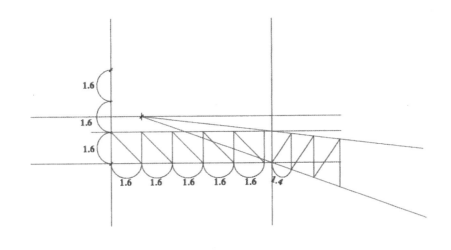

4-1 已於櫃台為中軸線繪出近景的景深,倘畫面構圖大小適中,即不做中軸線前移或後移之修正。近景深度確立後,不難依其同定角往後延伸出遠景深度(由平面配置圖的尺寸得知後段深度為柱面80公分加上480公分為後段的總尺寸560公分),可得到空間總深度。

4-2 後段遠景深度測出後,上下左右連結成正立面的底層面。

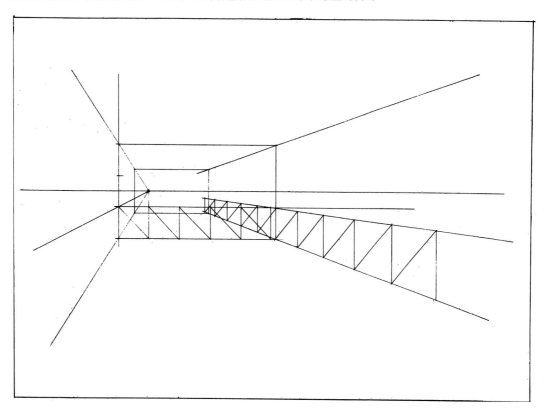

5 畫面內的空間雛型已成,以「米格子」原理發展繪出地平面及其他向之立面牆。

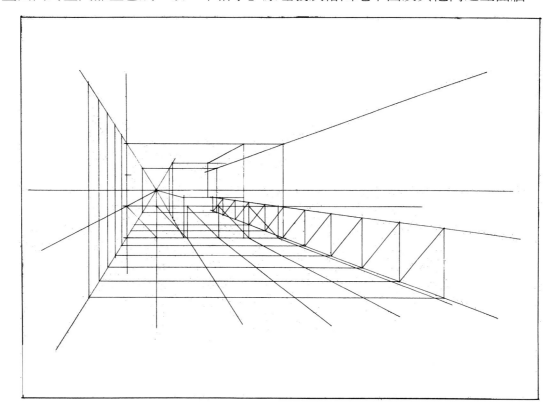

6 透視圖內各向之「米格子」已繪製，可依據平面配置圖的物件位置，以「米格子」之經緯線關係，轉換套入透視圖內地平面之「米格子」。

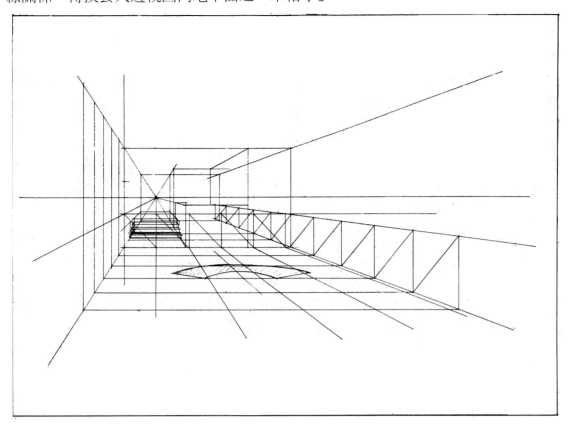

7 至此平面物件歸位於透視圖的地平面上，可開始由近景發展起立面造型（切記：勿由遠景先畫，否則近景一成型，即可能遮掉已辛苦發展的遠景立面）。

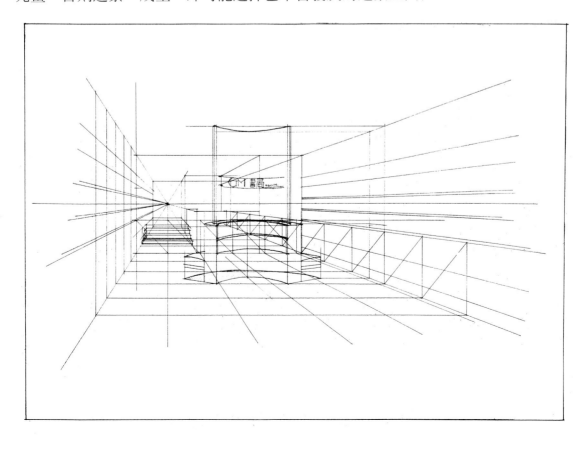

8 已然立面造型逐一展現。點景裝飾部份可以強化空間屬性與主題，預先勾勒出局部效果，
無須於打粗稿時全數繪製，徒浪費保貴的考試時間。

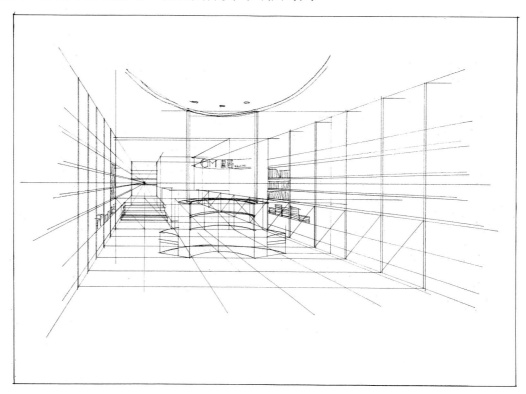

9 依其鉛筆粗稿，開始描繪線形稿。讀者可以徒手勾勒出或運用平行尺、板，倘設計物件之
造型以直線條居多則利用工具較快速，反之若曲線多可能因套用弧形板，較浪費時間，則
以徒手描繪爲佳。（如筆者此圖面運用所示）。線形稿以油性代針（取代針筆）爲佳，快
速且筆觸活潑、不易沾汙畫面。

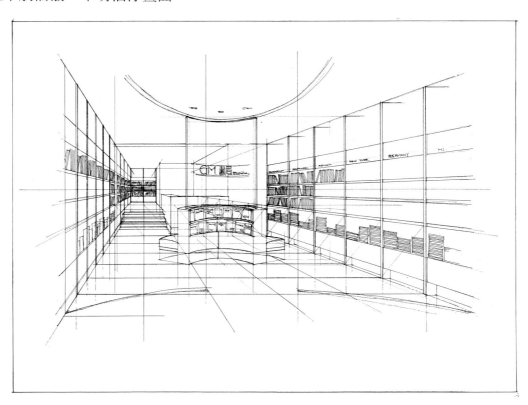

10 描繪完畢將畫面殘留之多餘鉛筆線擦拭乾淨。

至此，透視圖的線形稿即告成，讀者準備進入彩繪階段。

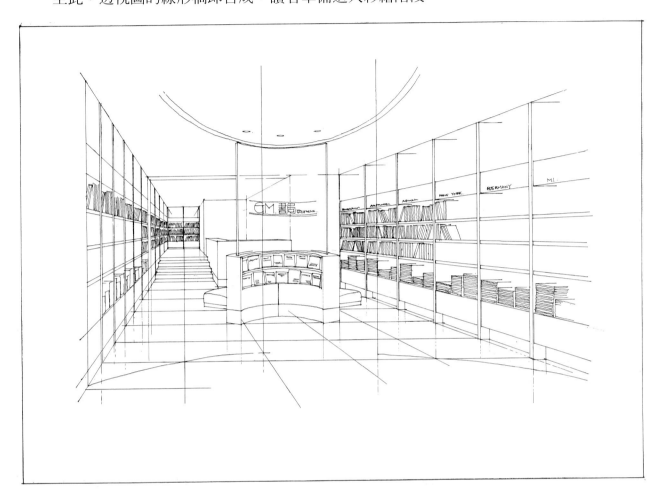

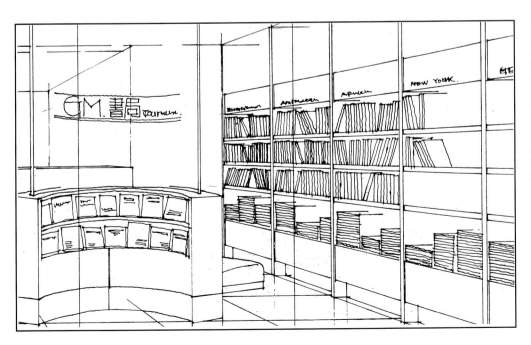

藉由點景強化空間主題，然不宜過於呆板全填滿，亦是耗時浪費寶貴的考試時間。

是否於畫面內安排人物則依讀者素描功力或藉以人物點出空間之比例關係而定。

第二節　咖啡館兩點透視基本法分解步驟

兩消點之微角透視與單消點透視構圖之基本概念雷同，差異之處僅在於單消點原與畫面為平形線，然此些平形線於兩消點時轉換為消失在一遠處之消失點上。繪製兩消點透視時增加虛設遠端消點之連結輔助線，透過這些輔助線取代單消點之平形線，所以原先使用平形尺即可繪製達成，兩消點則變成處處均須依賴與遠方消失點連接之輔助線，藉以校正有無偏差。然單就應考之思維，兩消點較不鼓勵讀者挑戰，倘平日練習朝進階邁入，將為筆者付梓另一目的。

（商業空間產品尤其店面，頗多狹長形特色）

繪製透視圖前須以平面配置先行作業：
1. 建立「米格子」於平面上。
2. 決定視點位置。

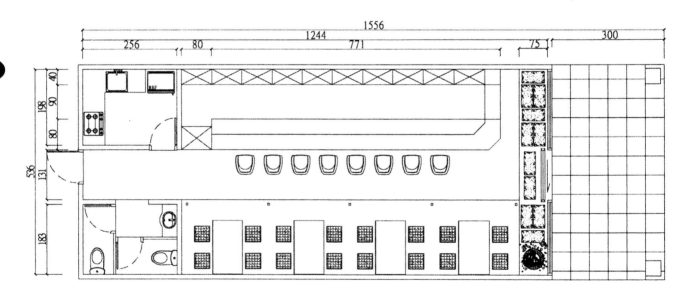

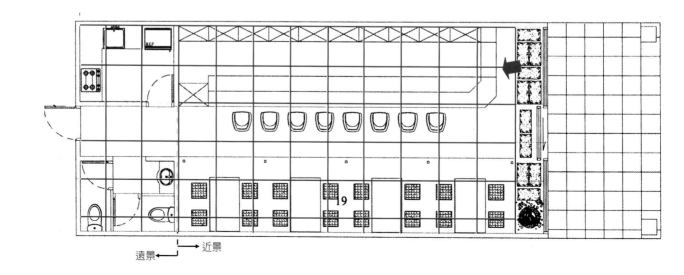

遠景←　　近景→

1-1 以單消點基本步驟開始，於畫面中軸偏上一些繪一視平線，預設視消點準備。視平線仍以1米2至 1米5（120-150公分）為基準，屋高木作完成面以3米計算（多數壹樓店面屋高比其樓上會高出許多）。依此平面配置得知空間內物件重複性很多，但種類不多樣，看似複雜但單純的狹長形空間，掌握視點依左或依右，屬不容易判斷之。以筆者認為空間內單調一字形的吧台，可著墨處有限，所以墊高的用餐區將是店家設計裝修之重點，是故視點落處即容易判定。

1-2 於消點之近側，繪製任一垂直線預作畫面50公分之點，以此點推算1米之單元。（可詳單消點基本步驟　）以畫面中此米單元之同等尺寸延伸上下。

1-3 於畫面中之消點對向之一側，繪出另一垂直線，以4分之3比例縮小先前設定之米單元尺寸。

1-4 將兩側以繪出之點，對等連結成線，恰似連接著桌面外虛擬之遠方消點。

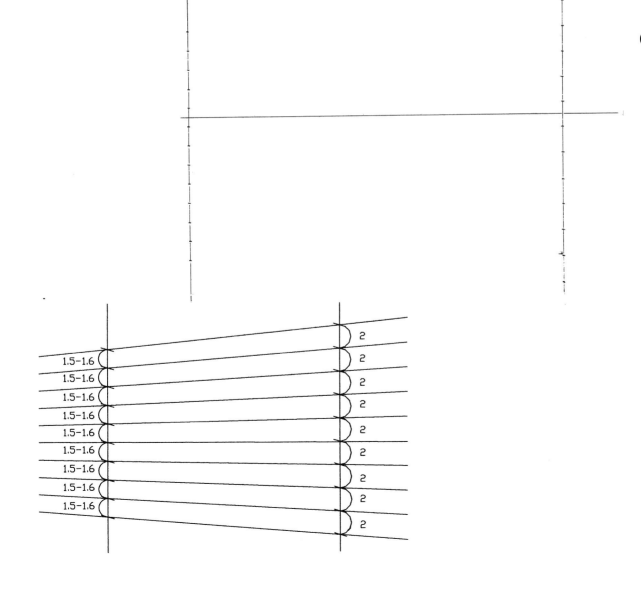

2-1 已計劃於平面配置之消點，轉換至透視圖畫面內位置。

2-2 以米為單元之高度確立後，空間內之天、地線即發展出。（屋高木作完成面高度為3米）與單消點幾乎相同之概念即可完成。至此即可開始以高度尺寸推算一米之寬度，於單消點案例所得米單元之高度可以等於寬度之尺寸，然與雙消點透視差異處即在此，讀者須知：只要經過消失點之正方體任何一向，均小

於高度，是故（米格子）之寬度小於高度尺寸，換言之倘高度以米尺測量出為2公分，於是寬度僅控制於1.6至1.8公分即可，不宜差距過大，會將空間縮小。

2-3 米單元之寬度建立後，以短距離的斜對角以溝配尺固定角度，持相同角度以斜對角繼續發展出總寬度。（此咖啡館總寬度為536公分）

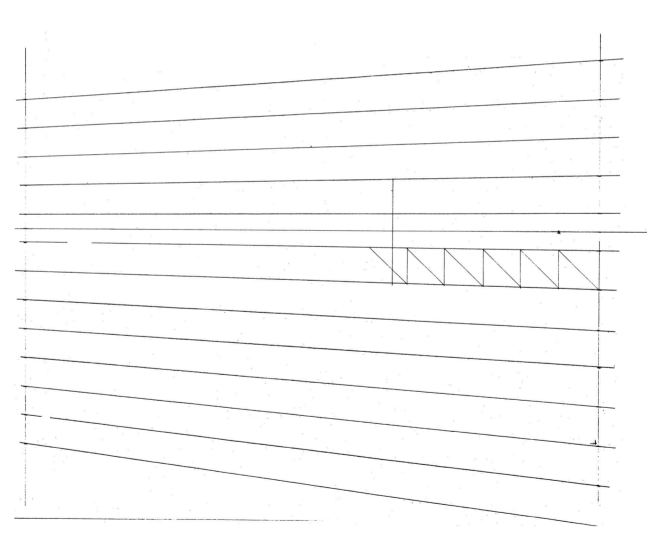

3 應用相同於單消點側面取
得米寬度之方式，於畫
面內消失點的對向求此
立面之米單元。（前述過
凡經過消失點之物件側
面寬度，均小於正立面
米單元之寬度尺寸。）並
確立畫面深度之合理
性，所謂合理性乃依據
平面配置圖計劃出空間
之節點，以此案例明顯
將是洗手間與廚房齊之
水平線，由此線分出近
景與遠景，將空間的各
種深度連結於消失線，
至此透視圖之雛體已
形。

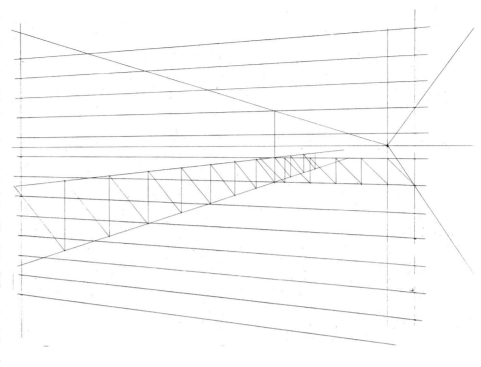

021

4 將已發展出之米格子（正
立面及側立面之米格
子），循虛擬於遠距消失
點之輔助線。

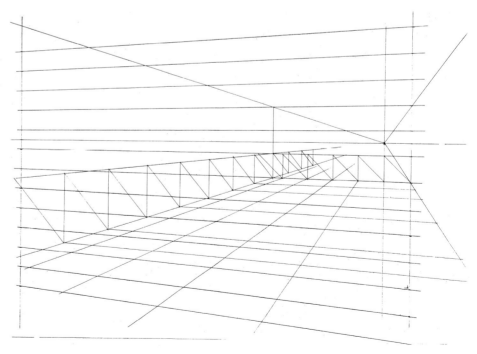

5　各向之米格子已繪製,始可依其米格子經緯線對照,轉換平面配置之物件至透視圖畫面的地平面上。待物件歸位完畢,立面即可逐一由地平面上向上發展成形。(所有於平面圖上之水平線,繪製兩點透視圖時,則須依輔助線校正線條歸向。然於平面配置圖之垂直線則直接連接至畫面內消失點。)

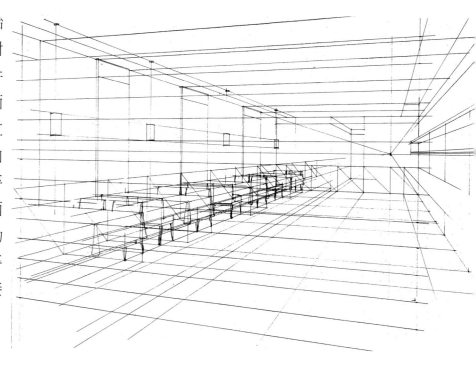

6　空間內物件造型呼之欲出,於立面體之設計規劃則須快速建立,強化空間設計之完整性。以此狹長型之案例,筆者運用鏡面反射效果,藉以拉寬空間,創造更豐富的空間延伸。

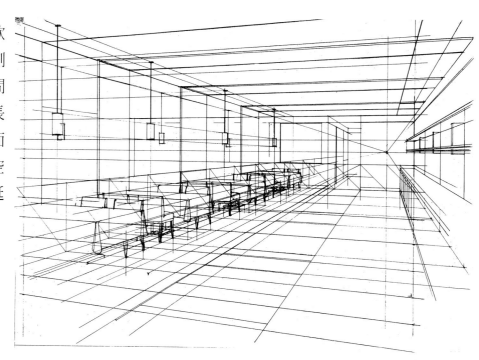

PERSPECTIVE

7　鉛筆粗稿擦拭乾淨，即是一張線稿圖。預做空間之色彩計劃，準備著色彩繪。

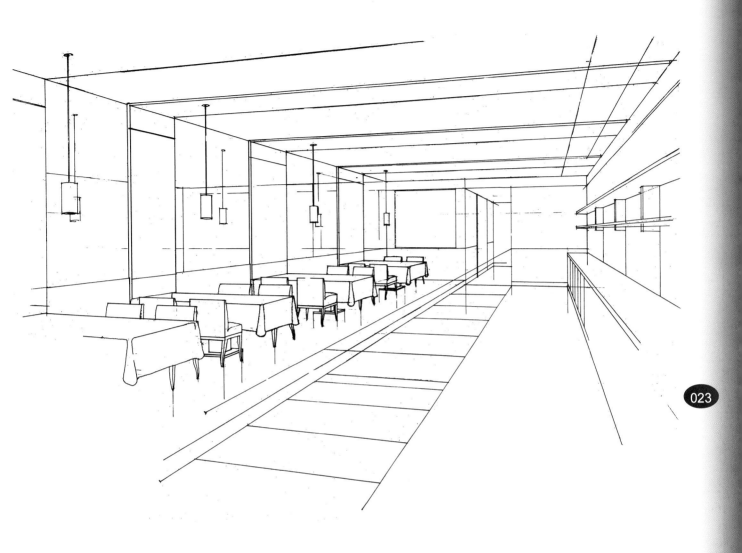

023

立面造型設計以鏡面反射效果，藉以拉寬空間，創造更豐富之空間延伸。

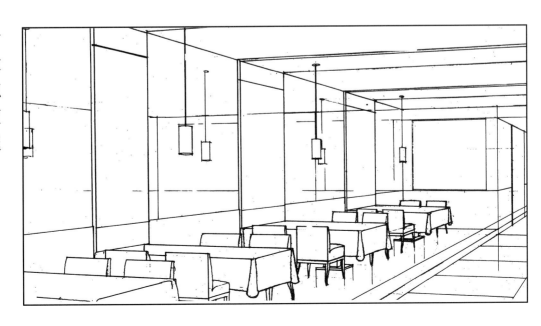

第三節 住宅客廳空間一點透視基本法分解步驟

繪製透視圖前須以平面配置先行作業：

*1.*建立「米格子」於平面上。

*2.*決定視點位置。

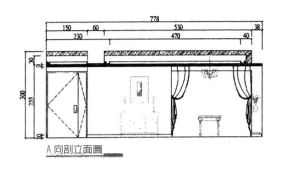

A向剖立面圖

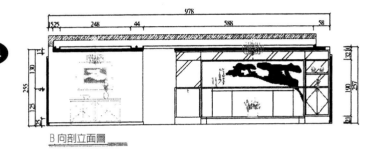

B向剖立面圖

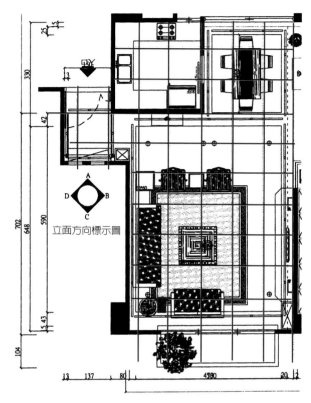

立面方向標示圖

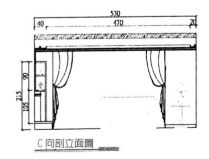

C向剖立面圖

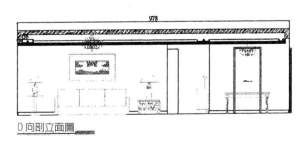

D向剖立面圖

客廳、餐廳緊鄰，判斷視點較顯複雜，取捨之間在於空間內的設計重點於何處，以裝修多寡或是以裝飾的重點爲評估點，決定視點位置。

筆者以餐廳爲遠景，全角度透視空間，客廳重點以沙發之對牆，做爲細部描繪的主要設計重點。

1-1　依平面配置評估視點最佳作落位置於左側，則於畫面左方設一直線（無須擔心此線之影響度，於後續動作可修正）。

1-2　視點高度可設於 1 米 3 至 1 米 5（即為 150 公分），決定此段距離隨意，但不

可過大（仍無須擔心下此點是否影響後續進行之正確性，因為可以漸進或漸出修正。）。

1-3　以此段距離之兩倍為一米計，則不難等比例點出 3 米之屋高。

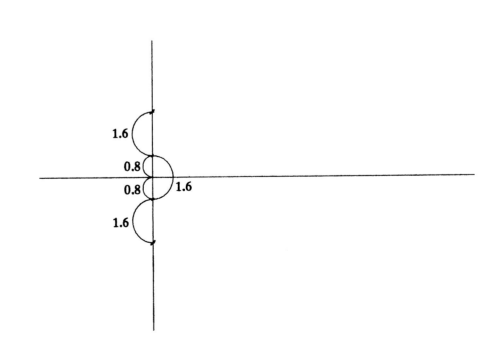

2-1　3米之屋高設立後，畫面中之地平線與天花板線即產生。

2-2　由先前發展之一米高畫出水平線，並量出於畫面內之一米實際尺寸，依此實際尺寸往左右橫向畫出正方形，此即為空間寬度之一米（有時為使空間放大，會拉寬此段尺寸，然不宜過寬，容易失真、變形而流於誇大不實。）。

2-3　利用溝配尺定出對角之角度（若為正方形之格子則是 45°角），以等角度繼續發展出空間總寬度，依此案例為5米2。

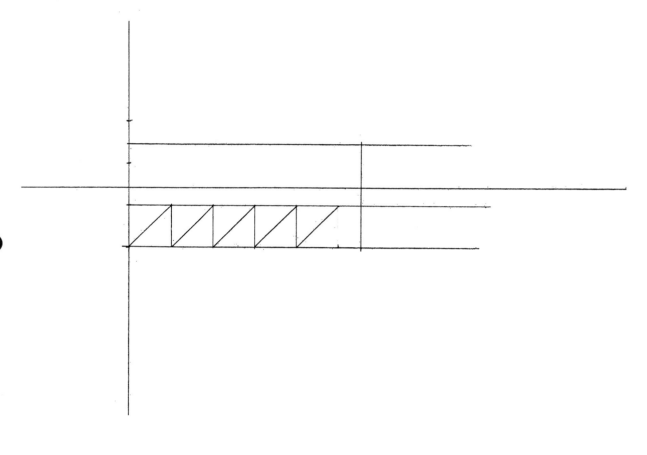

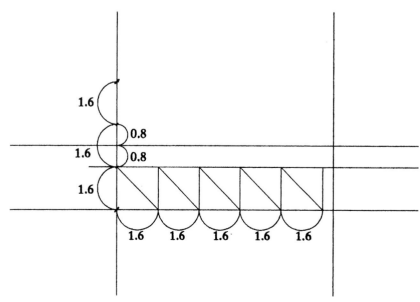

3-1　依據平面配置所預定之視點位置(此案例為一米位置),將上述已測出之點,連結消失點。

3-2　以消失點對向之側立面,準備測定空間深度之米單位。

3-3　正立面發展時確定米高度與寬度等尺寸,此則無放大空間之暗動作。然所有經過消失點後之側立面,必須小於正立面之米寬度。換言之,正立面之米寬度為1.6公分,轉至側立面之米寬度必須小於1.6公分,以1.3-1.4公分即可為空間深度之米單位。

3-4　確定側面深度之米單位後,以短對角連接定角,以此固定好之同角度,利用溝

配尺延伸出劃面可容許的空間深度(可由平面配置圖研判所預表達的空間範圍,掌握深度尺寸)。以入口走道為中軸線區分前段與後段,即是進景與遠景。依平面圖得知近景面積範圍為6米8,所以取7米深。

3-5　已於入口牆面為中軸線繪出近景之景深,倘畫面構圖大小適中,即不做中軸線前移或後移之修正。近景深度確立後,不難依其同定角往後延伸出遠景深度,可得到空間總深度。

3-6　後段遠景深度測出後,上下左右連結成正立面之底層面。

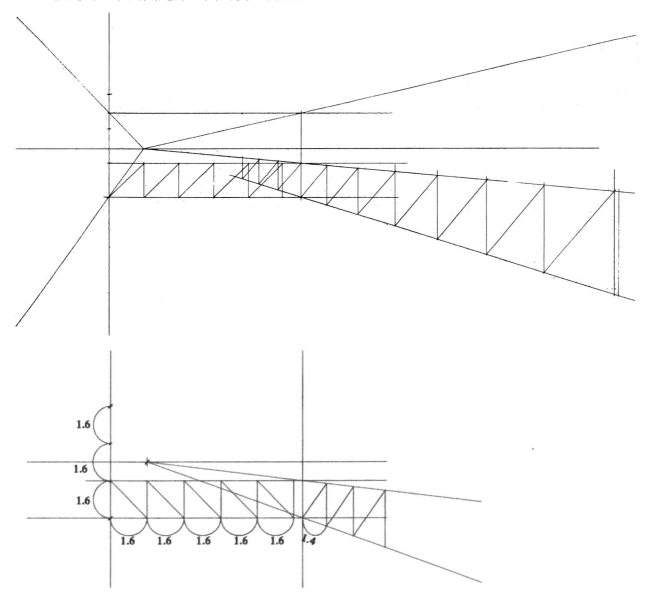

4-1 畫面內之空間雛型已成，以「米格子」原理發展繪出地平面及其他向之立面牆。

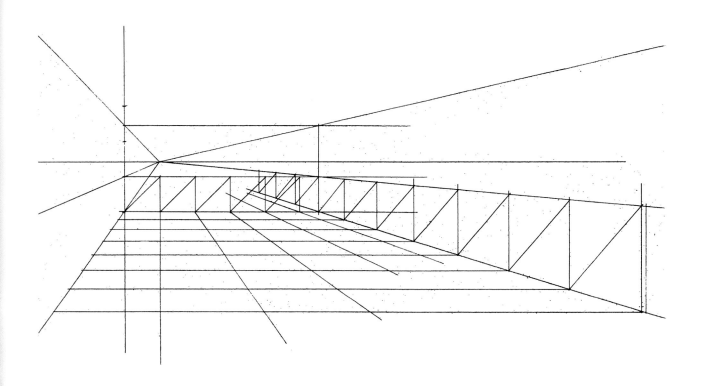

5 透視圖各向之「米格子」已繪製，可依據平面配置圖之物件位置，以「米格子」之經緯線
關係，轉換套入透視圖地平面之「米格子」。

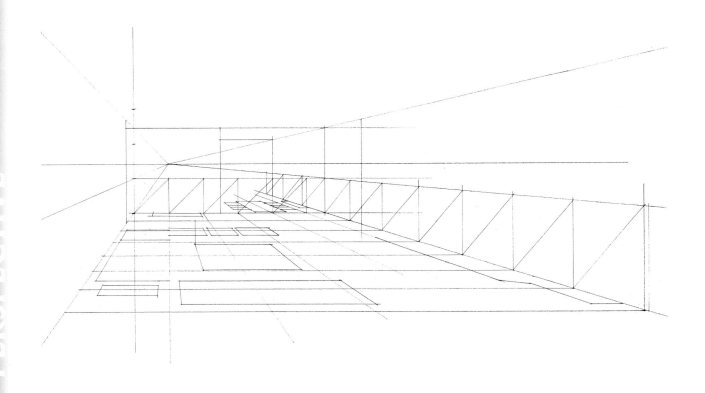

6　至此平面物件歸位於透視圖之地平面上，可開始由近景發展起立面造型（切記：勿由遠景先畫，否則近景一成型，即可能遮掉已辛苦發展之遠景立面。）。

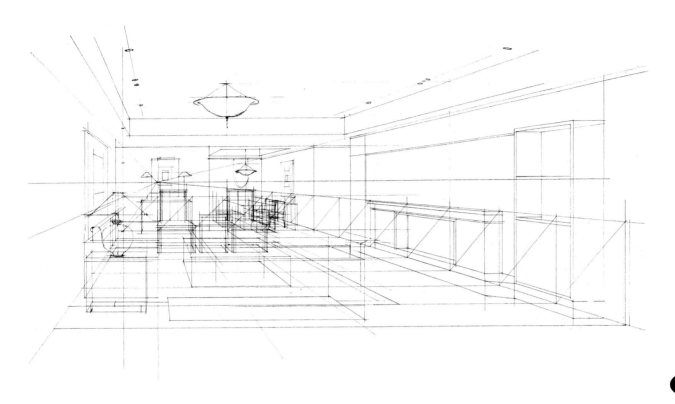

7　已然立面造型逐一展現。點景裝飾部份可以強化空間屬性與主題，預先勾勒出局部效果，無須於打粗稿時全數繪製，徒浪費保貴的考試時間。可於線稿整理時，再行細部交代。

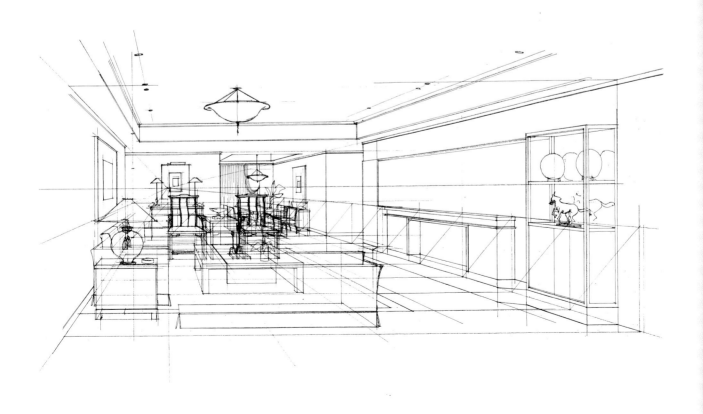

8-1 依其鉛筆粗稿，開始描繪線形稿。讀者可以徒手勾勒出或運用平行尺、板，倘設計物件之造型以直線條居多則利用工具較快速，反之若曲線多可能因套用弧形板，較浪費時間，則以徒手描繪為佳。（如筆者運用圖面所示，直線使用工具，曲弧線則徒手畫）。線形稿以油性代針（取代針筆是為代針）為佳，快速且筆觸活潑、不易沾汙畫面。

8-2 描繪完畢將畫面殘留之多餘鉛筆線擦拭乾淨。至此，透視圖之線形稿即告成，讀者準備進入彩繪階段。

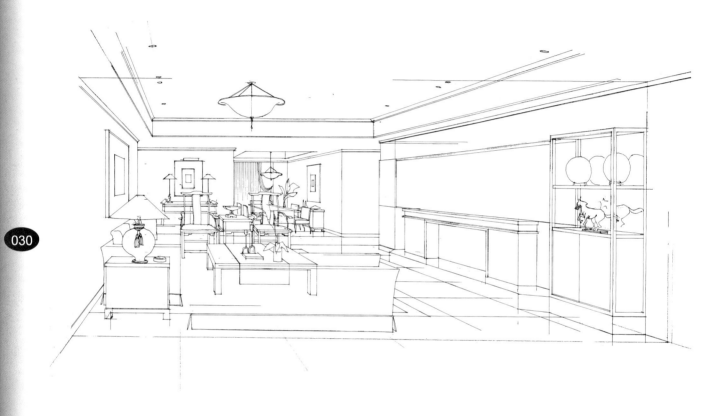

設計物件之造型以直線條居多，則利用工具較快速，反之，若曲線多可能因套用弧形板較浪費時間，則以徒手描繪為佳。

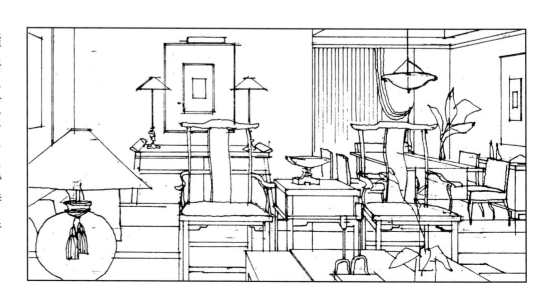

第四節　住宅臥室空間兩點透視基本法分解步驟

繪製透視圖前須以平面配置先行作業：

1.建立「米格子」於平面上。

2.決定視點位置。

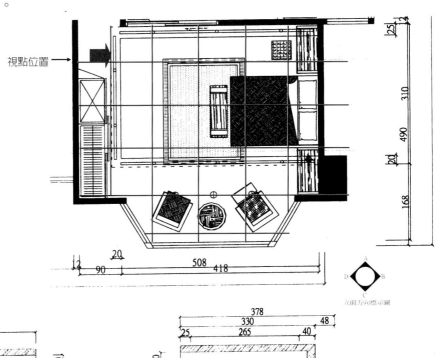

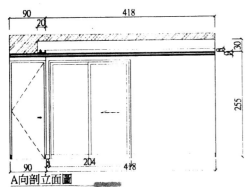

A向剖立面圖

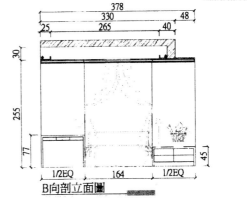

B向剖立面圖

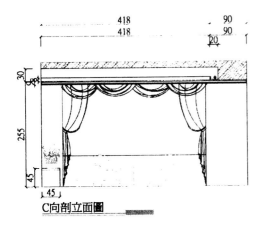

C向剖立面圖

32

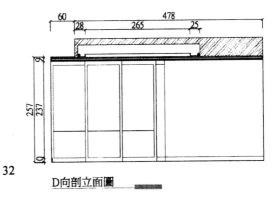

D向剖立面圖

031

　　臥室空間單純易於判定視點位置，筆者捨單調的牆面，取設計元素及裝飾豐富的牆面為透視圖表現之重點，至此視點位置即明確可判決。

1-1　以單消點基本步驟開始，於畫面中軸偏上一些繪一視平線，預設視消點準備。此案例視平線以1米2（120公分）為基準，屋高木作完成面以2.6米計算。

1-2　於消點之近側，繪製任一垂直線預作畫面50公分之點，以此點推算1米之單位。（可詳單消點基本步驟　）以畫面中米單元之同等尺寸延伸上下。

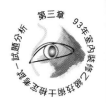

2-1　於畫面中之消點對向之一側，繪出另一垂直線，以 4 分之 3 比例縮小先前設定之米單元尺寸。

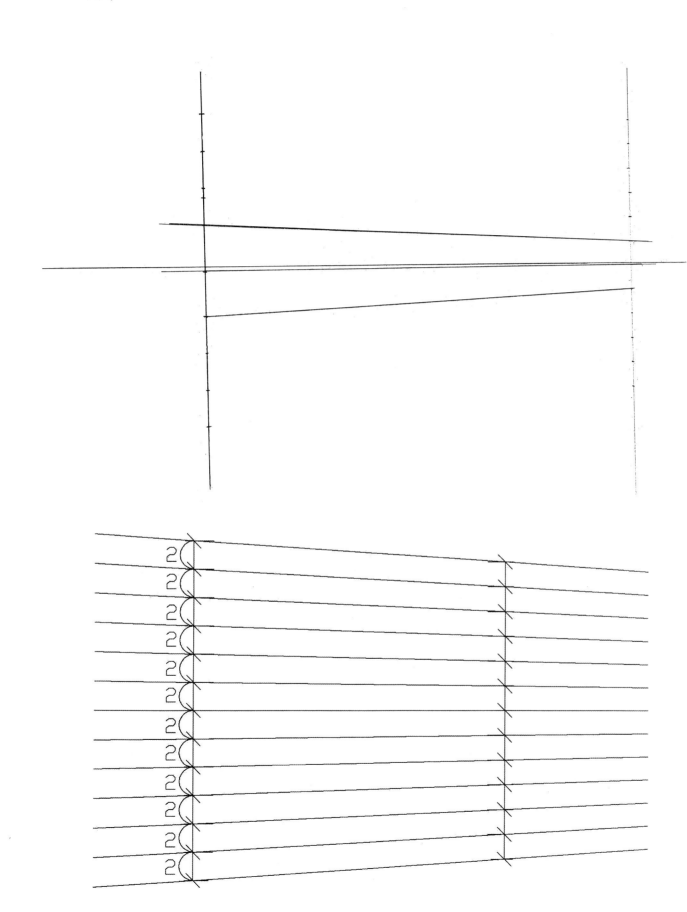

3-1 將兩側以繪出之點，對等連結成線，恰似連接著桌面外虛擬之遠方消點。

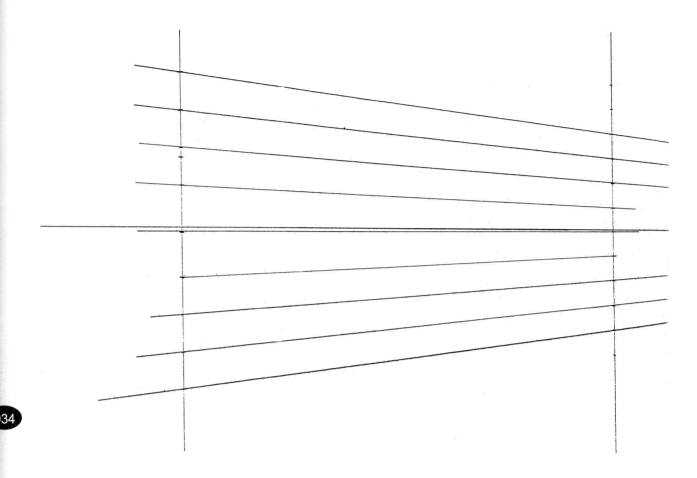

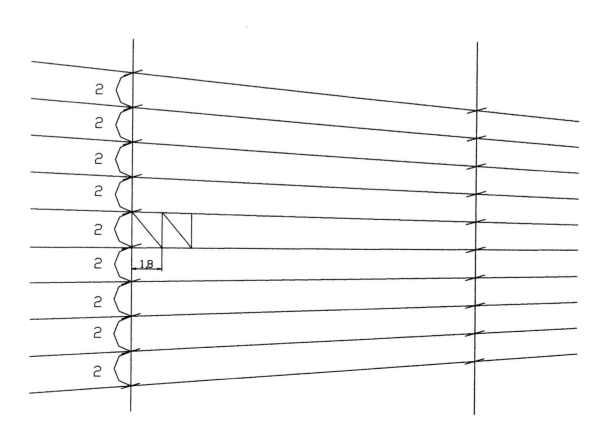

4-1 已計劃於平面配置之視點，轉換
　　至透視圖畫面內定位。

4-2 以米為單元的高度確立後，空間
　　內之天、地線即發展出。（屋高
　　木作完成面高度為2.6米）與單
　　消點幾乎相同之概念即可完成。
　　至此即可開始以高度尺寸推算一
　　米之寬度，於單消點案例所得米
　　單元的高度可以等於寬度之尺
　　寸，然與雙消點透視差異處即在
　　此，讀者須知：只要經過消失點
　　之正方體任何一向，均小於高
　　度，是故（米格子）之寬度小於
　　高度尺寸，換言之倘高度以米尺
　　測量出為2公分，於是寬度僅控
　　制於1.8公分即可，不宜差距過
　　大，會將空間縮小。

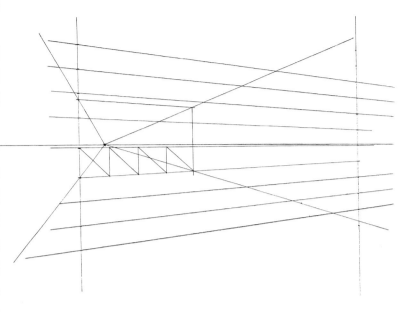

035

5-1 米單元之寬度建立後，以短距離
　　之斜對角以溝配尺固定角度，持
　　相同角度以斜對角繼續發展出總
　　寬度。

5-2 應用相同於單消點側面取得米寬
　　度的方式，於畫面內消失點之對
　　向求此立面之米單元。（前述過
　　凡經過消失點之物件側面寬度，
　　均小於正立面米單元之寬度尺
　　寸。）並確立畫面深度之合理
　　性，決定是否修正空間深度之底
　　面。將空間之各種深度連結於消
　　失線，至此透視圖之雛體已形。

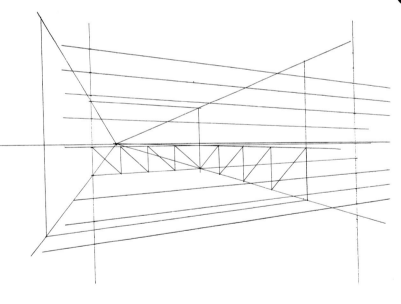

6-1　準備推算角窗位置，通常處理斜角或圓形體仍以方形體繪出，依方形之外框描繪出其形體，如此較不易變形。

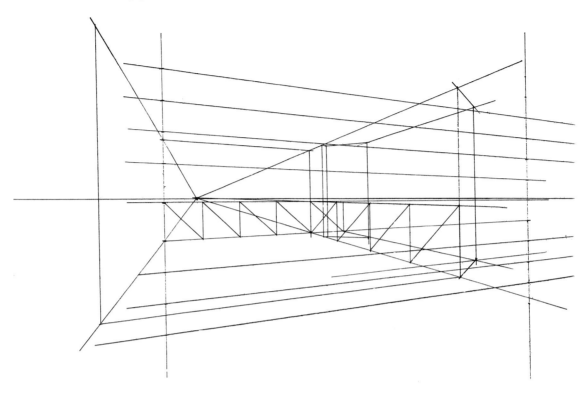

7-1　將已發展出之米格子（正立面及側立面之米格子），循虛擬於遠距消失點之輔助線。

7-2　各向之米格子已繪製，始可依其米格子經緯線對照，轉換平面配置之物件至透視圖畫面之地平面上。

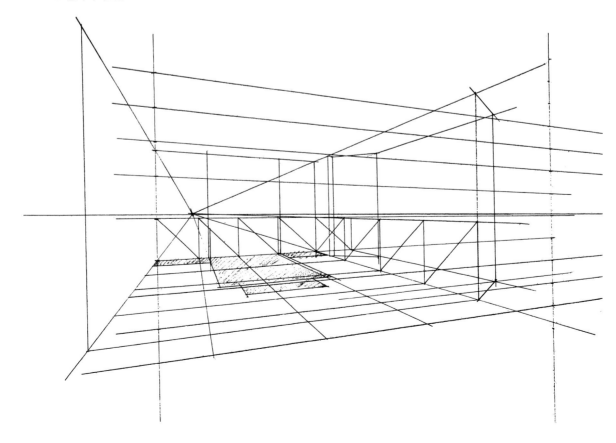

8　待物件平面歸位完畢，立面即可逐一由地平面上向上發展成形。（所有於平面圖上之水平線，繪製兩點透視圖時，則須依輔助線校正線條歸向。然於平面配置圖之垂直線則直接連接至畫面內消失點。）

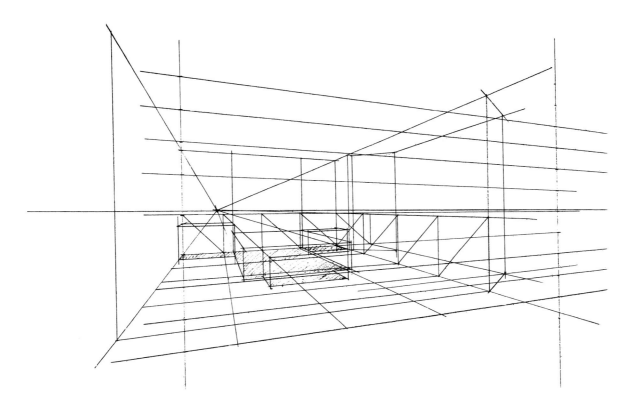

9　持續發展傢俱立面雛形 。

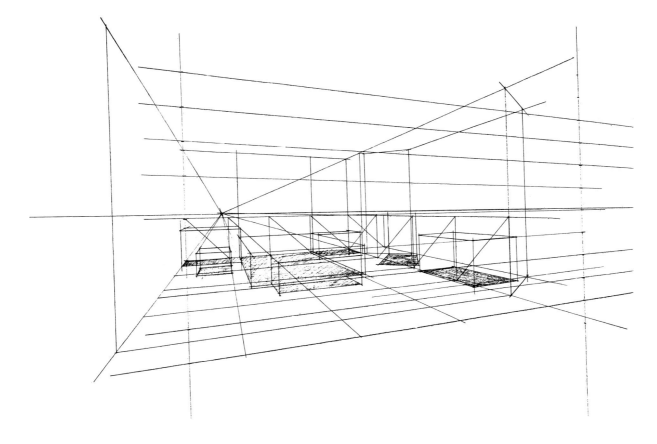

10 建立空間牆面之立體造型。

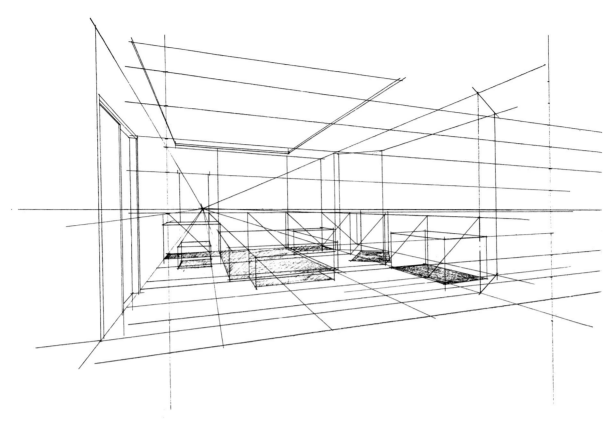

11 規劃空間內物件造型主題的一致性，於立面體之設計規劃則須同一風格建立，強化設計之
完整性。鉛筆粗稿至此告一段落，以代針或油性鉛字筆預做描稿工作。

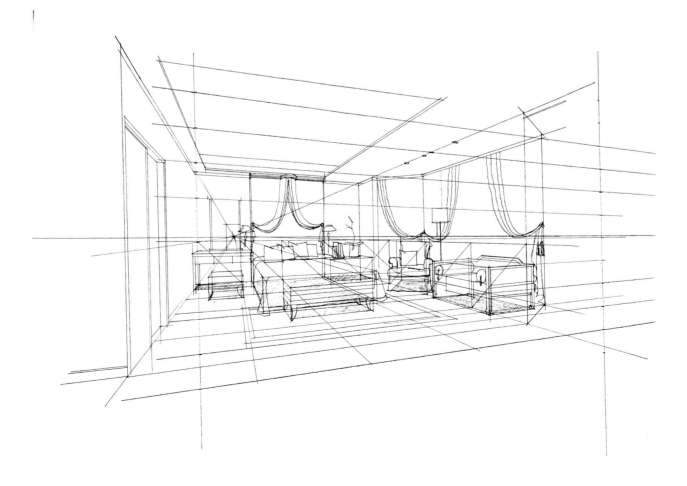

12 描稿可依個人操作快速或熟悉程度決定手描繪或以工具描繪之線稿圖。此案例除了部分弧
形手描稿外多數為工具描繪。

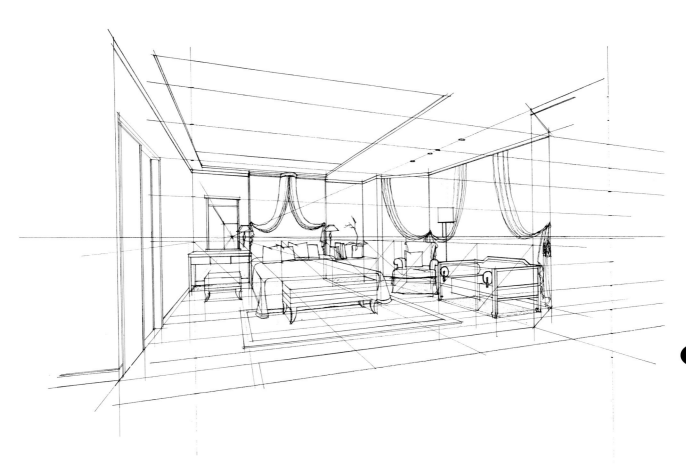

13 鉛筆粗稿擦拭乾淨，即是一張線稿圖。預做空間之色彩計劃，準備著色彩繪。

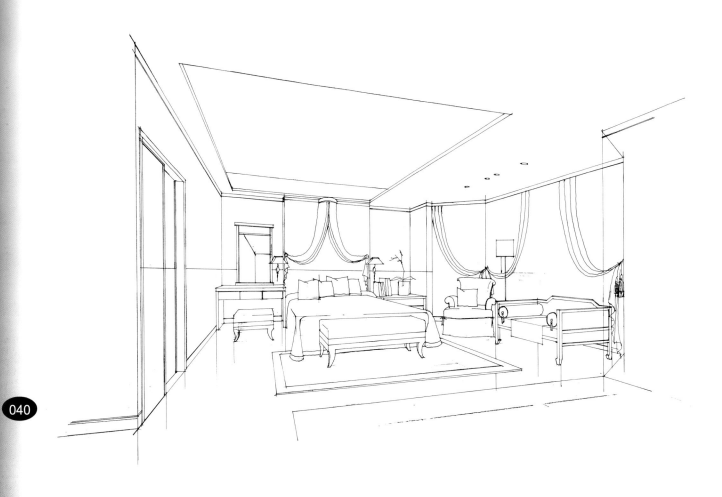

此畫面除了部分弧形手描稿外，多數為工具描繪。

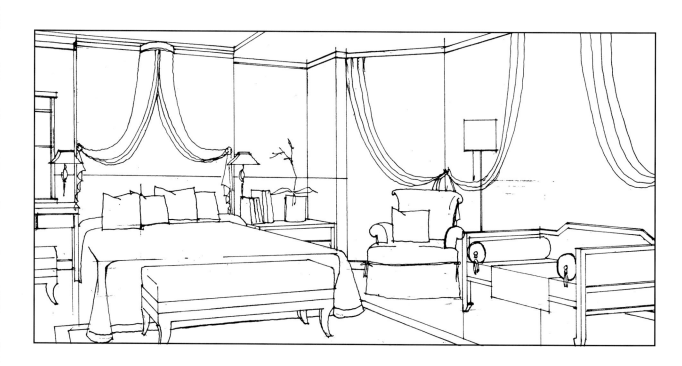

14　整張線稿圖以徒手繪製，讀者可感受不同之表現效果。

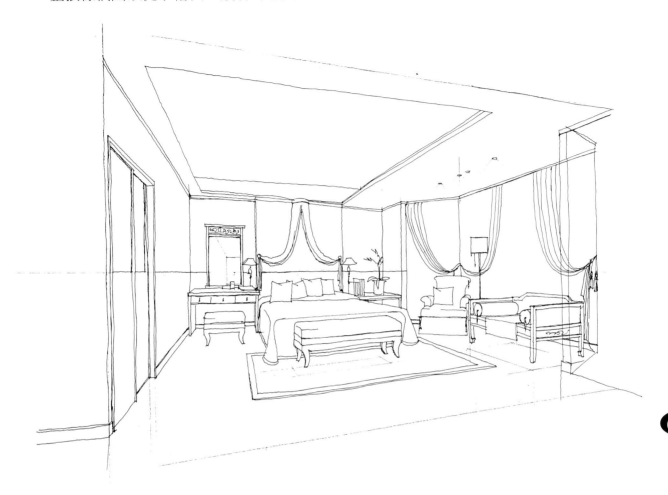

041

此畫面全部以徒手描繪之鉛筆粗稿，相較於 P.40 使用工具描稿有不同表現效果。

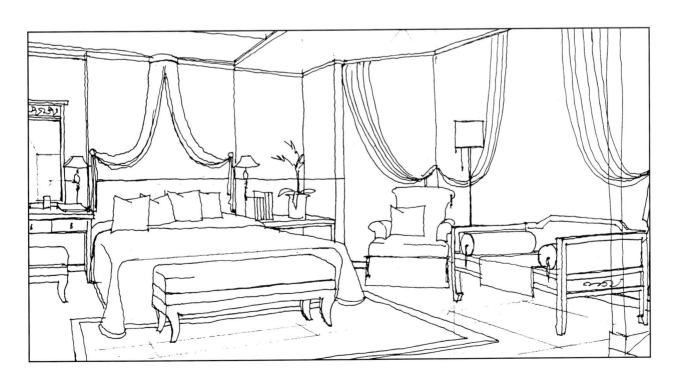

第四章

透視圖著色及簡易配色法

透視圖彩繪如同穿衣搭配一般，著重得體與美感兼顧。透視圖構圖底稿完成後，著色的成敗關鍵著透視圖更具藝術價值或可能會前功盡棄，可謂不能不慎。著色之初當然會先行建立色彩計劃，透視圖之色彩佈局與實體空間之色彩量體不同，不能流於實體空間的彩度認知。簡言之，住宅性質之透視圖著色不宜彩度過高，即是住宅空間不適用鮮艷對比強之色彩。商業空間與住宅空間之著色在彩度安排上最好有所差異，然商空多數使用麥克筆快速繪製，素材的彩度或麥克筆特性都會使得畫面更形活潑亮麗。

期待溫馨柔美的色感，多數人會採用「調合色」，所謂「調合色」即是兩種顏色以上做搭配時，色彩間此此協調無突兀感時，稱之為「調合」，然令人產生不愉悅的色感，則為「不調合」之配色。雖說色彩所產生之感情是相當主觀，但迎合使用者或欣賞者之色彩偏好，導入色彩整合計劃，則為設計人須具備的認知。

配色之主要目的是透過畫面傳遞色彩感

覺，使觀賞者感受作者所預表達的空間氣氛，所以掌握空間內之設計元素主要量體的色彩計劃後，漸進式付予色彩層次感。然實體空間內所有色彩無須全數呈現出，因透視圖縮小了實體空間量比，用色多樣反增其複雜感，且具焦不易，所以僅是於主體色彩計劃之配色外，部份點綴即可達到效果，讀者可由案例對照所言，瞭解用色之彩度安排。

第一節　彩繪素材之種類：色鉛筆、粉彩、麥克筆、水彩

色鉛筆：色鉛筆的使用是小時最常接觸的畫畫素材，因其穩定所以修正或重覆塗抹都不影響其畫面品質。色鉛筆可分為水性與油性兩種，水性色鉛筆可沾水繪出水彩般的效果，增加不同質感的畫面效果。色鉛筆於大量體的塗繪較慢，但很適用於處理細部的描繪與修飾補強，常與粉彩做其互補的運用，這兩種素材的組合堪稱絕配。

粉彩：粉彩是種粉質的條狀色筆，使用時多數為削成粉沫或以棉花、衛生紙磨擦沾粘色粉，塗抹出細緻的質感，可因塗抹的輕重表現出漸層效果。然小面積則控制不易，常輔以紙張遮避其預設面積之外，以防超出徒增模糊，或使用削字板去除其多餘之面積。粉彩具快速且控制不難的特性，搭配色鉛筆增加陰影立體效果，或細部材質表現是不錯的組合，對於初學者或即將應考者是很好之練習素材。

麥克筆：麥克筆是種速乾的畫材，目前色彩系統已增加許多，色階豐富且變化性很強，所以大量運用在建築外觀、平面設計、工業產品設計或服裝設計上，然在室內空間部份以商業性質者應用最多，故麥克筆在設計界佔有相當份量的地位。由於麥克筆屬較

專業性之使用，對於初學者須要更長時間的練習與操作，倘不黯其麥克筆特性，則暈開或因重疊過多次數造成毀損，即可使之淪為前功盡棄的下場，若期待快速學習以應考者最好避之，然做為往後深入練習的畫畫素材，是透視圖進階不錯的表現畫材。

水彩：水彩緣自於純藝術創作的應用，為學生時期寫生常使用的繪畫素材。倘若非經常性練習，筆者不鼓勵以水彩應考，反對的理由一則水份控制不易，一則水彩乾得慢，相當耗時不利於考試時間之掌握。然水彩所呈現的美感卻是其他素材所不及，於處理大面積或細部強化乃至於陰影之層次感的確有其魅力，故筆者於早期使用麥克筆一段時間後，逐漸喜歡並經常使用之彩繪表現素材。

第二節　旅遊書局一點透視之色鉛筆、粉彩著色步驟

1-1　須先建立空間整體之色彩計劃。

1-2　首先以菊咖啡色粉彩塗抹於底稿，景深處可加重其濃度，呈現空間之明暗與深度。

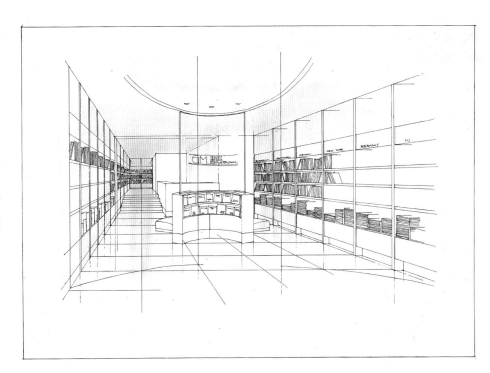

2-1　粉彩打底色後，以色鉛筆開始著色。

首先以面積最多之色彩先行著色，此畫面得知木質表面飾材為空間重要之設計元素，所以咖啡棕色是為最大量體的色彩。

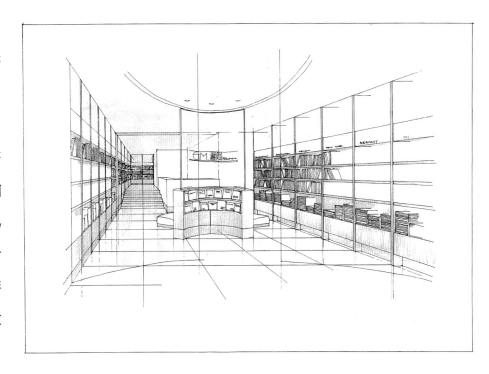

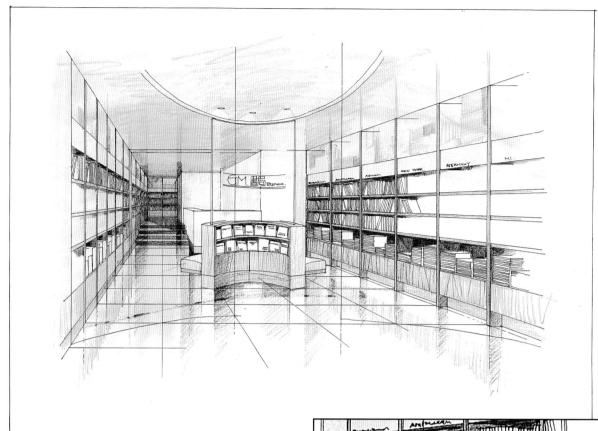

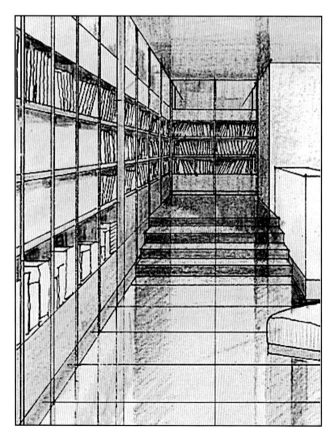

3-1　深色之陰影將空間深度及物件的立體強
　　　調出來，地坪投影反光效果呈現地坪材
　　　料的質感。木質表面的紋路更顯木櫃面
　　　的自然與寫實。

第三節 咖啡館主題二點透視之色鉛筆、粉彩著色步驟

1-1 相似於上項案例的著色步驟，須先建立空間整體的色彩計劃。

1-2 首先以菊咖啡色粉彩塗抹於底稿，景深處可加重其彩度，呈現空間之明暗與深度。

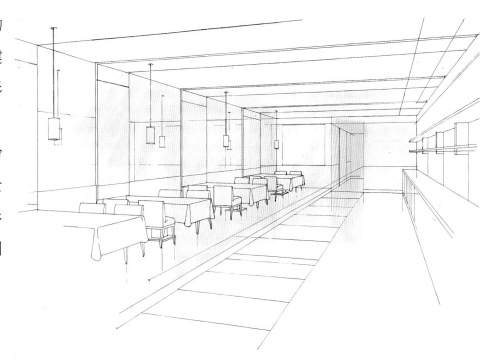

2-1 粉彩打底色後，以色鉛筆開始著色。首先以面積最多之色彩先行著色，此畫面得知木質表面飾材為空間重要之設計元素。

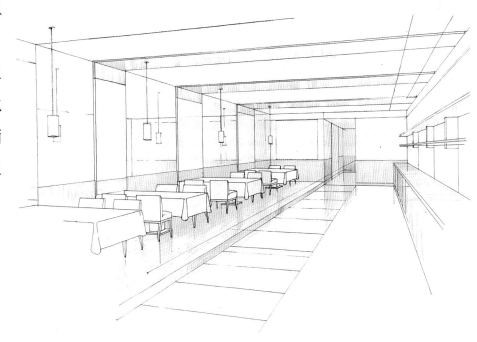

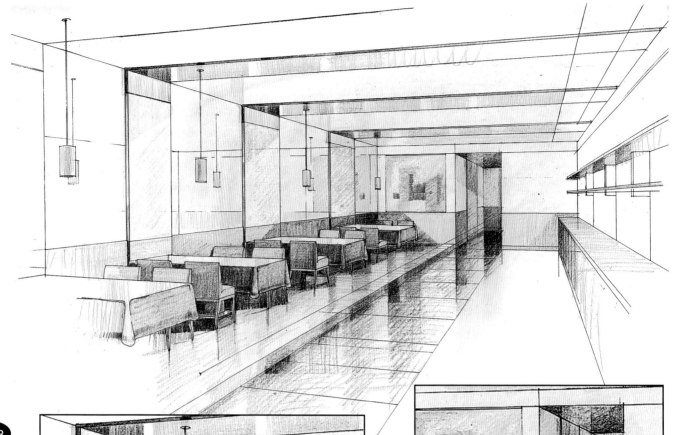

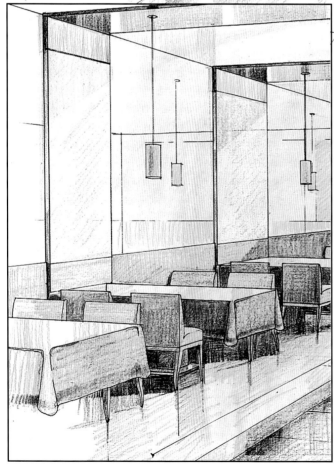

3-1　幾近於單色系之配色，大面積的紫佐
　　以綠色點綴，深色之陰影將空間深度
　　及物件立體強調出來，製造木質牆面
　　腰版的光影效果，地坪投影反光呈現
　　地坪材料的質感。裝飾之畫作為點景
　　重點，付予空間更具藝術氣氛。

第四節　住宅客廳空間一點透視之色鉛筆、粉彩著色步驟

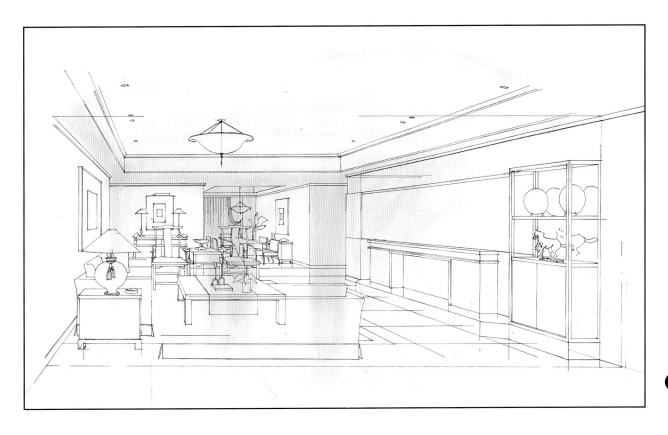

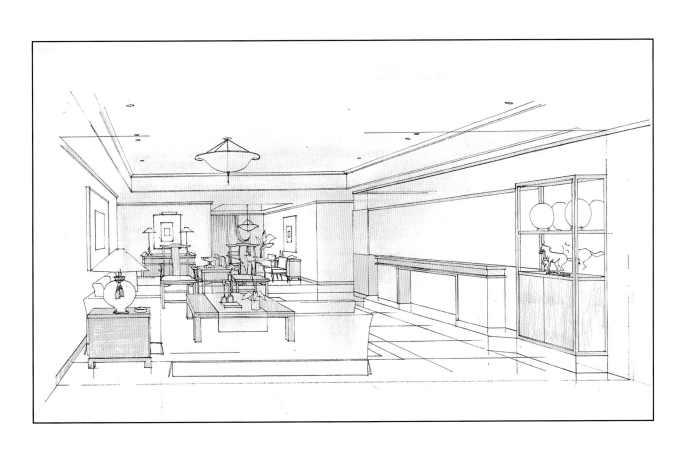

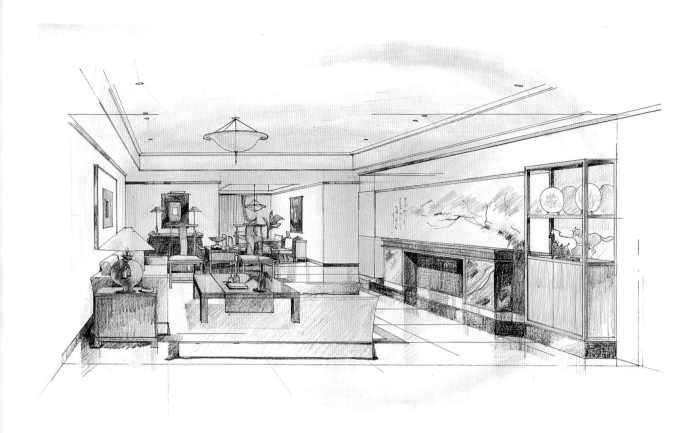

此乃色鉛筆與粉彩運用之表現法，相較於水彩所呈現之層次感略遜一籌，然有利於快速
表現，適合考場運用。

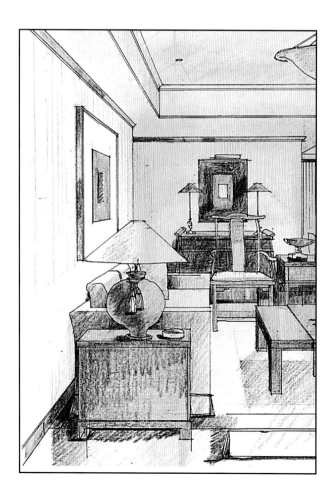

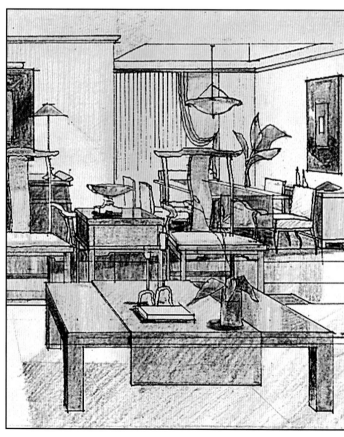

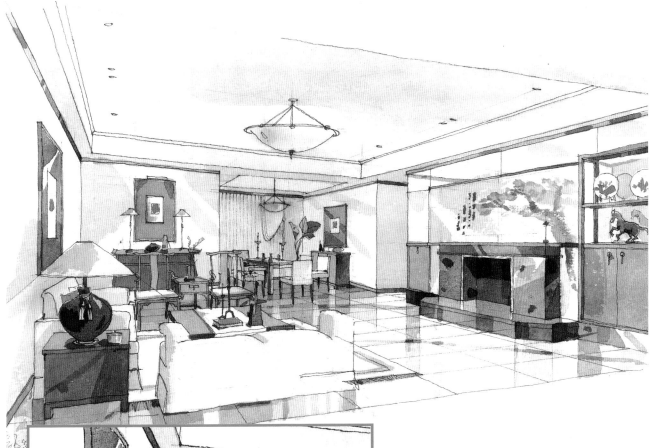

此畫面為徒手描稿,再以水彩著色的效果圖。

水彩著色層次清稀、色感豐富,光影變化對比明顯,不愧為最具藝術性的空間速寫,可描繪之細膩層度,為色鉛筆與麥克筆所不及。

任何徒手畫稿仍須具備透視原理，亦即物件或裝飾均歸回消失點。

地坪之光影效果呈現出材質之特性，深色陰影讓傢俱更清楚，景深效果更好。

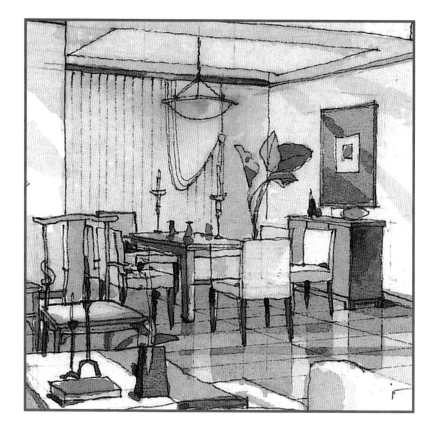

深淺光影與部分反光留白凸顯壁爐之黑色大理石材質。

點景可使畫面更貼近真實面，亦有畫龍點睛之功效，大片中式畫牆，點出了中西合璧的裝飾美學語彙。

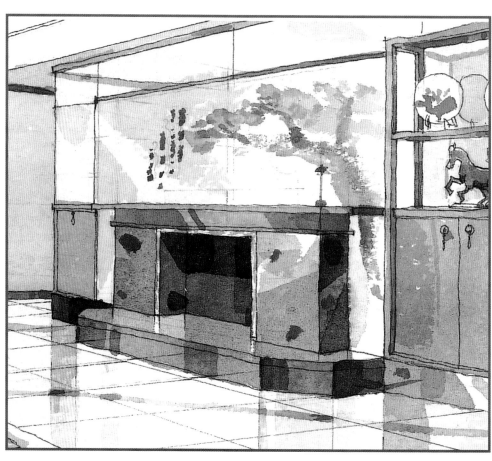

第五節 兩點透視之著色彩繪完成圖

此案例乃俱樂部交誼廳全景，線稿圖之後以色鉛筆為主要彩繪素材，著色完畢，最後佐以粉彩製造燈光光影效果。

透視圖顯現出完工後之預想圖，可於彩繪告一段落加以文字說明施工作法或材質計畫。

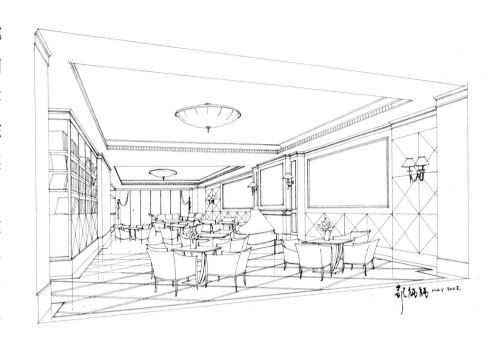

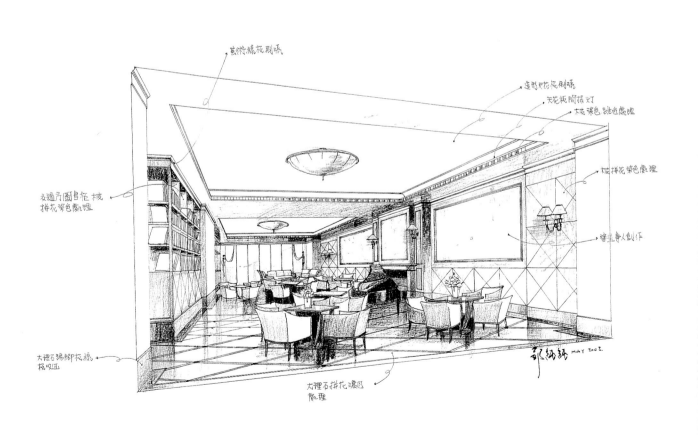

此畫面空間與上
張畫面同屬一案例，
俱樂部圖書室全景，
線稿圖之後以色鉛筆
為主要彩繪素材。

陰影加強有助於
空間深度與物件造型
的立體表現。

仍於彩繪告一段
落以文字說明施工作
法、材質計畫或透視
圖較難表現的效果做
文字解釋。

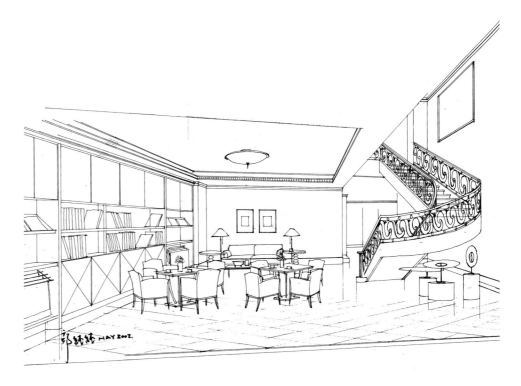

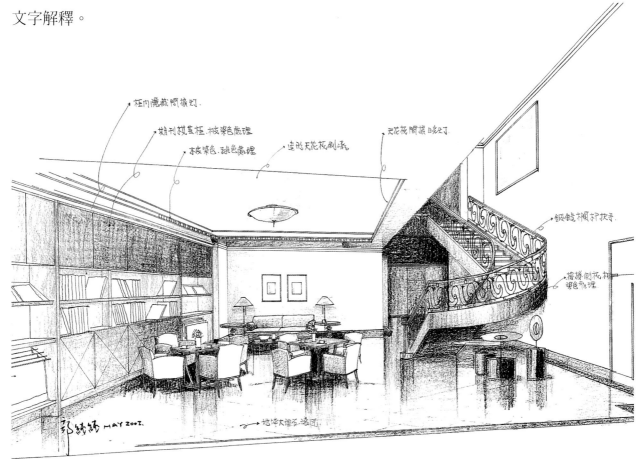

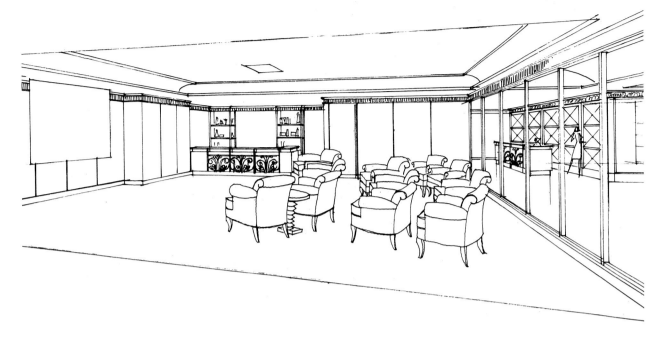

此畫面空間乃俱樂部視廳室全景,線稿圖之後以色鉛筆為主要彩繪素材。

讀者可留意陰影的加重藉以強化近景與遠景的層次效果。多數初學者擔心著色會失敗,不敢重色處理,反而立體效果不彰。

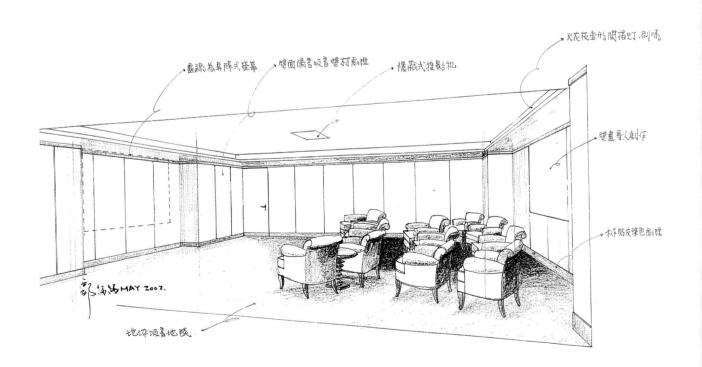

咖啡簡餐廳平面配置圖：

　　此乃筆者於實踐大學教育推廣部擔任透視圖講師時，教學模擬的試題範例，與此次乙級技術士考試的試題之一咖啡簡餐廳相當雷同。

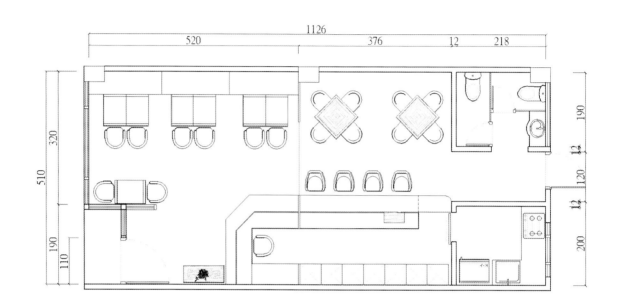

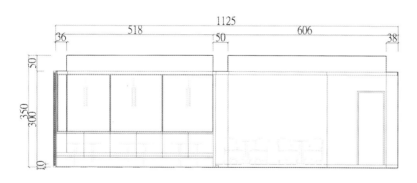

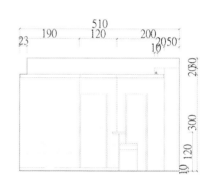

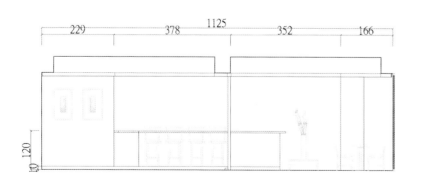

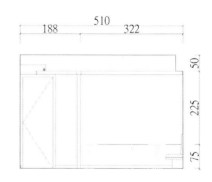

咖啡簡餐廳各項立面圖

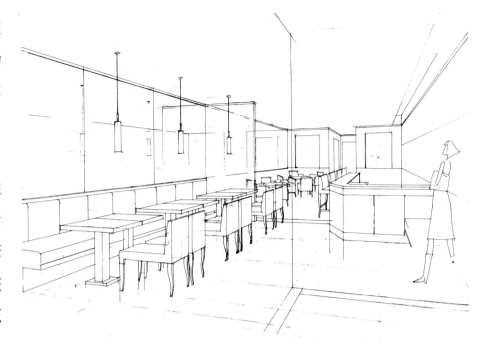

讀者可多次演練狹長型的店面空間，有助於快速掌握視角與基本構圖，因為很多店面多數為狹長型。

線稿圖之後以水性色鉛筆為主要彩繪素材。作畫終了，以畫筆沾水即可創造出水彩畫的特色，如圖所示天花板的彩繪效果。

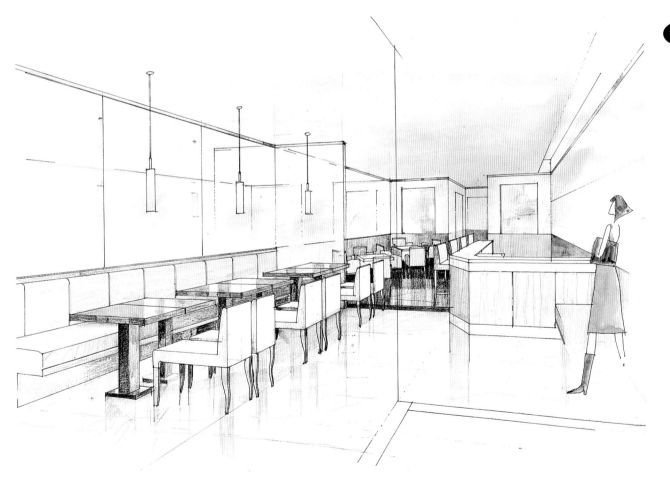

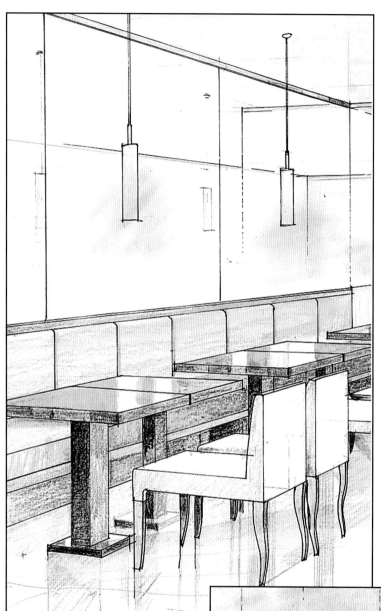

鏡牆延展出空間的寬度，狹長型空間可加以利用。

桌面光影留白呈現石種表面的光滑特色。

陰影加重強調出進景與遠景的變化，亦將空間物件凸顯更加清楚、立體。

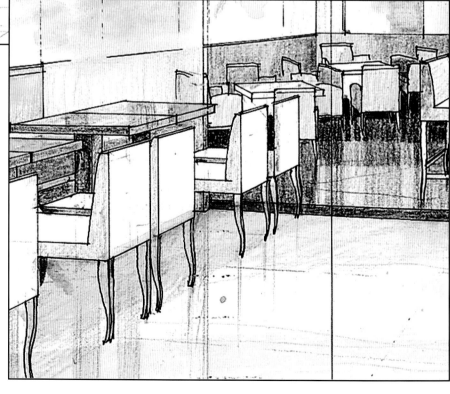

模擬試題學生演練作品

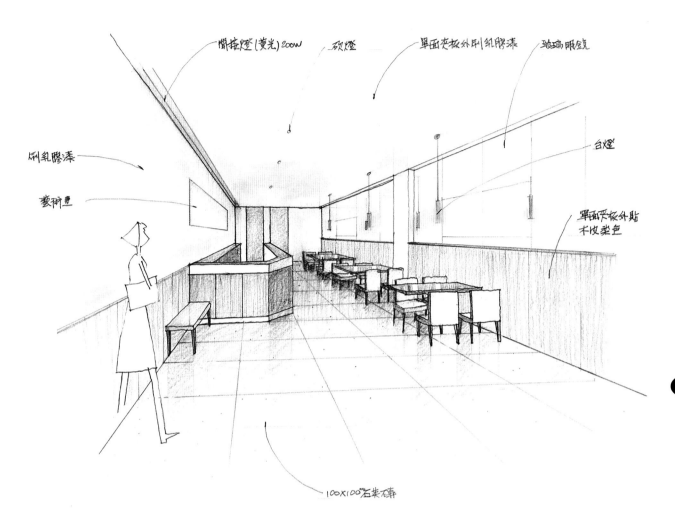

間接燈(黄光)200W　砍燈　　單面夾板外刷乳膠漆　玻璃明鏡

刷乳膠漆

藝術畫

台燈

單面夾板外貼
木皮染色

100X100㎜石英石磚

　　此畫面乃學生模擬考試作品，整張以色鉛筆完成表現，時間掌握得尚寬裕，最後補充文字說明交代設計細節。讀者不難注意到此學生作品在陰影處理略嫌不足，於是遠景之深度感即不夠，且畫面平淡缺乏立體感。地坪材質仍為透視圖表現之重點，在此畫面光影對比性仍不夠強烈，較難從著色後判別材質特徵。

　　然為時不長的學習課程中，有此成績誠屬佳作，尚待勤於演練，必能體會其各種表現法的技巧運用。

第六節　相同空間不同著色素材表現之差異性

　　不同的線稿表現效果，上圖僅為鉛筆粗稿，倘應試時，時間掌控失算，跳過描稿直接以鉛筆稿進行著色，不失為考試時可採取之應變措施。

　　下圖為一整張全部徒手描稿之效果，讀者可依一己之熟悉層度做不同選擇。

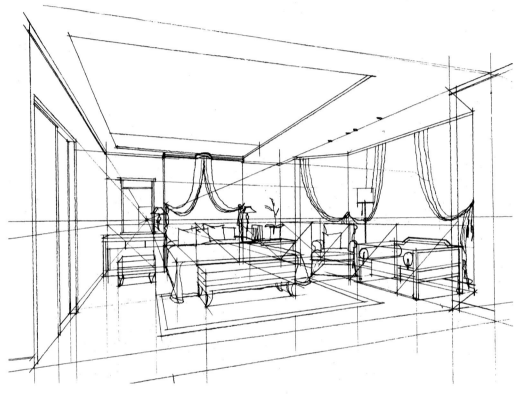

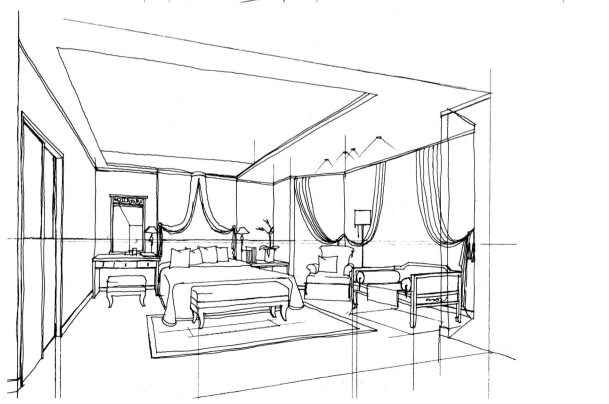

此張範案例乃於鉛
筆粗稿之後直接進行著
色彩繪，跳過以代針或
鉛字筆描繪線稿這關程
序，應試時間控制不
足，可爲應變措施。

首先以空間內最大
面積之材質開始上色，
此畫面仍以木作部分先
行彩繪，單色系之咖啡
棕色爲底，開始加深同
色之層次。

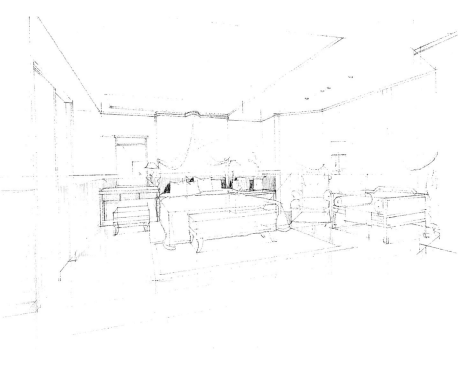

061

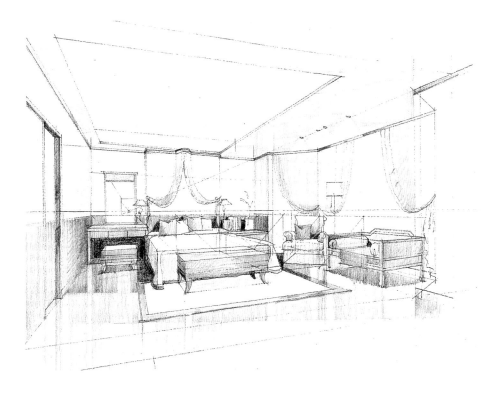

色彩計劃乃整體性
考量，包括牆面材質、
傢俱布料、窗簾顏色以
及細部裝飾色系搭配，
須考慮其整體性之配
色。

於高彩度之著色，
不宜一開始即重色彩
繪，可由淺色分層加
重，最後以接近黑色做
爲陰影表現。

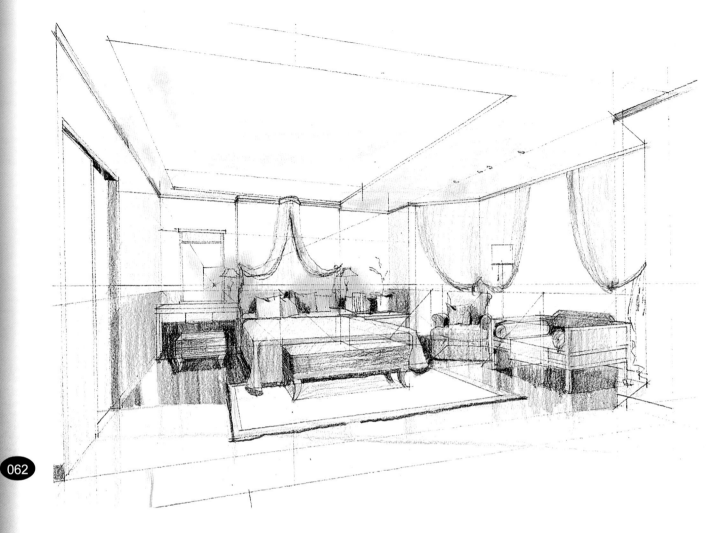

此為鉛筆粗稿，跳過描稿程序直接以鉛筆稿進行著色，以深色陰影蓋過部分鉛筆線稿，是時間掌握已失控時的應變措施。

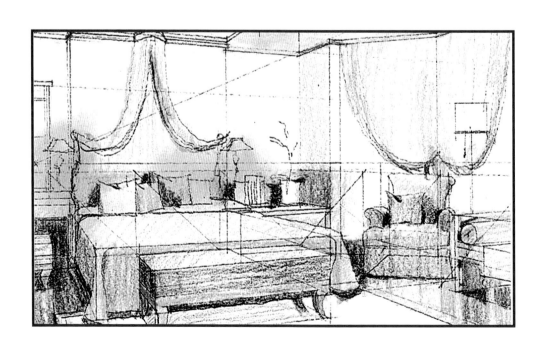

以同一案例做不同彩繪素材之效果比較。

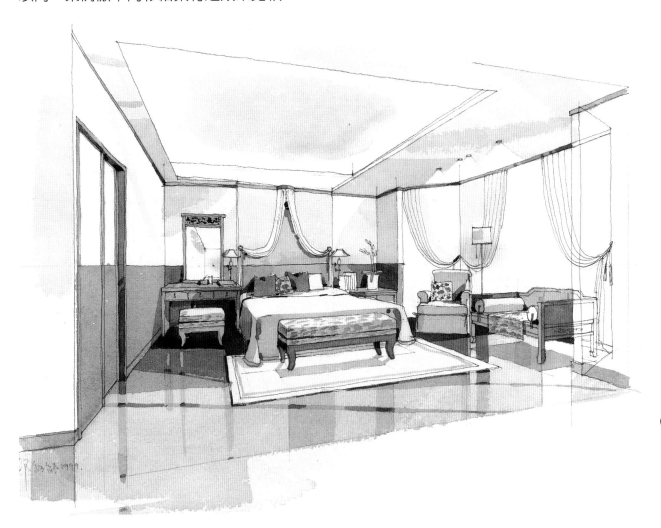

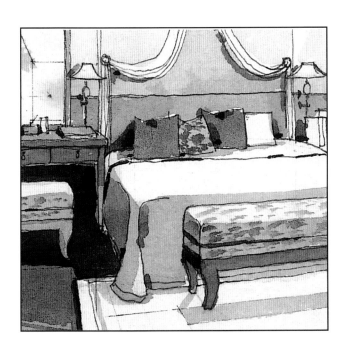

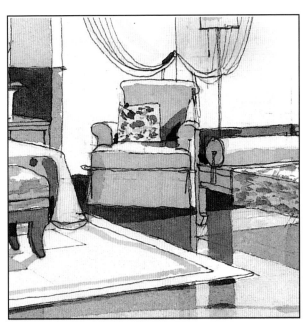

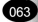

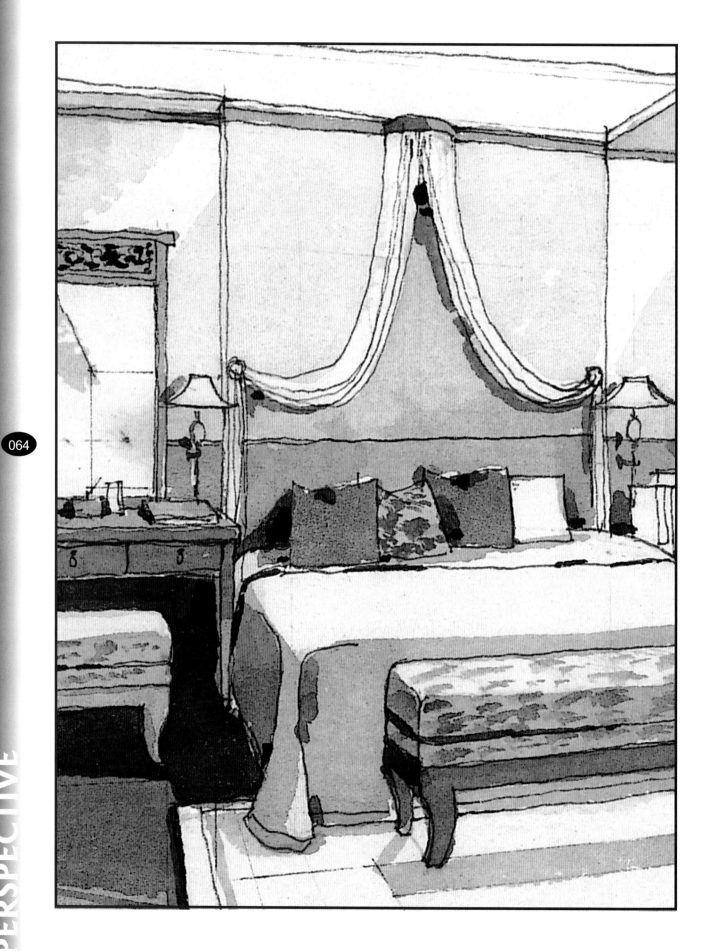

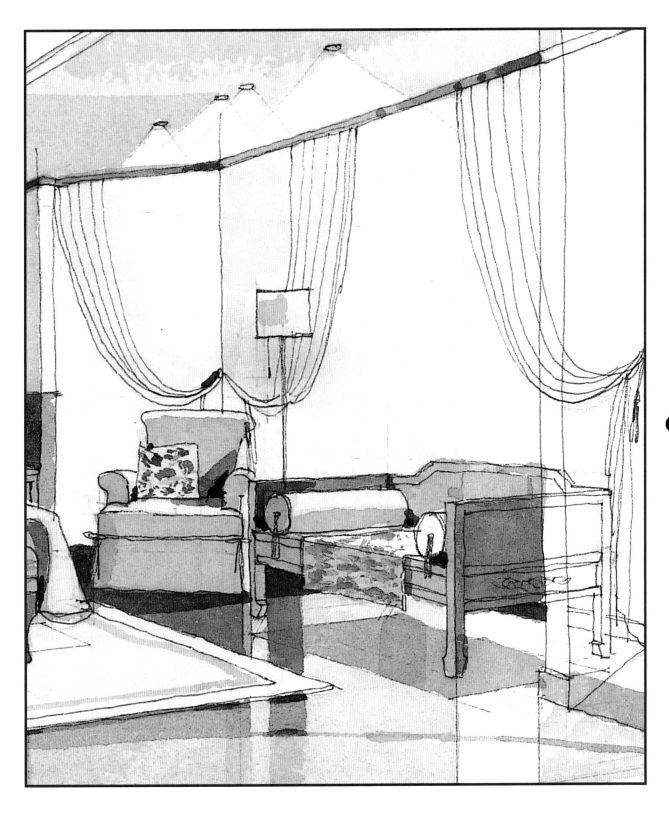

　　透視圖可表現出牆面之穿透性（如右側面），這點技法為照片所無法呈現的效果。讀者可留意線形與光影的變化，以及窗簾垂墜效果與布面花色的裝飾搭配。

此案例畫面爲水彩著色之表現，讀者可比較與下一張相同案例，以色鉛筆表現的效果差異。

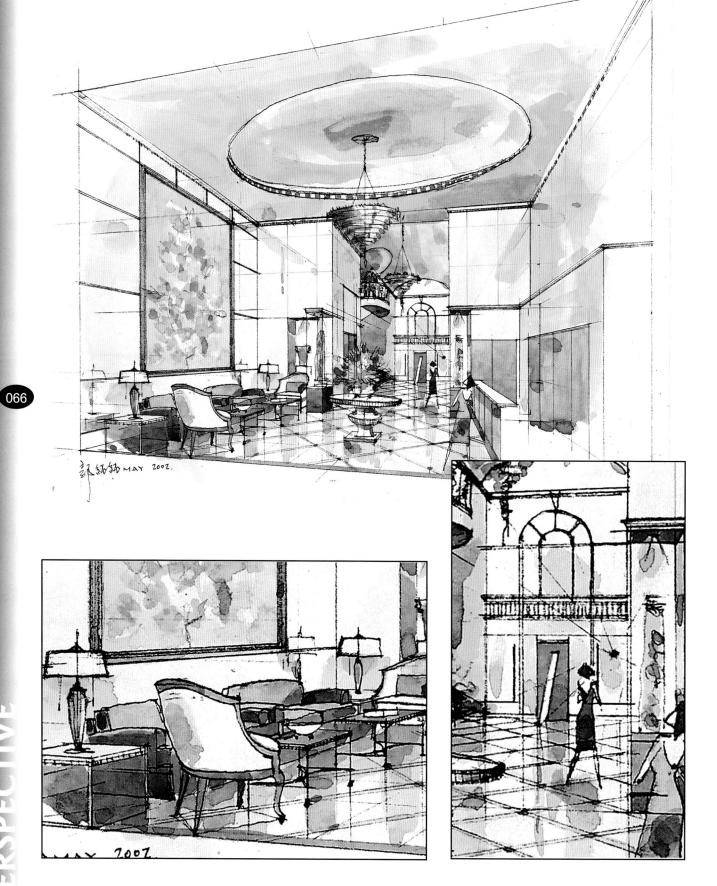

色鉛筆彩繪之細膩層度不及水彩，然於時間掌握及著色修正的把握度上則有其優勢，讀者可視情況選擇彩繪素材。

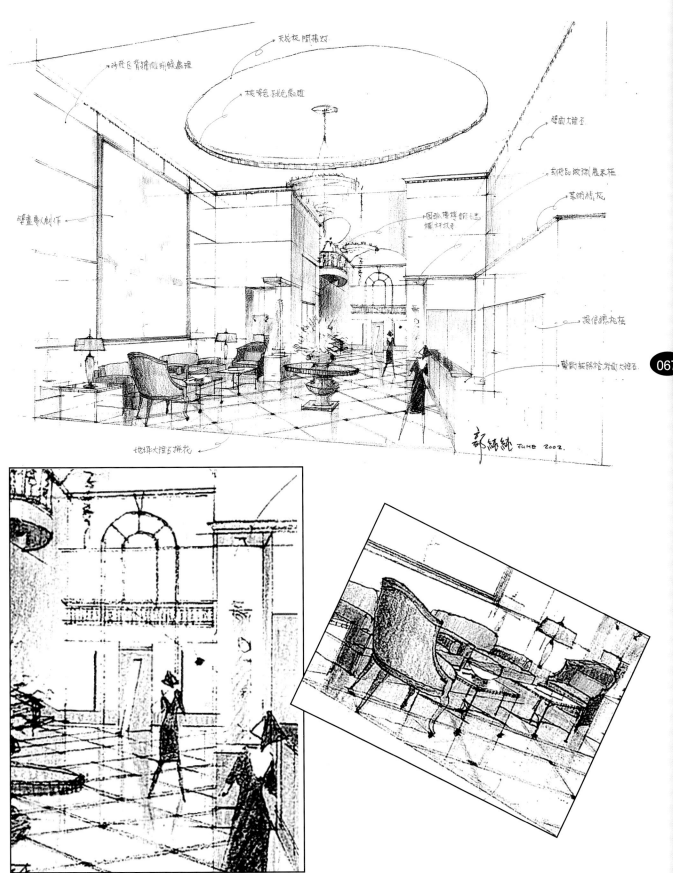

067

第五章 透視圖相關之應用

本章均為筆者從事室內設計多年所繪製之透視圖，實例應用的表現效果，分別扼要分析說明，藉以提供讀者透視圖應用的方向參考。

第一節 室內空間透視圖案例

1-1 商業性質案例

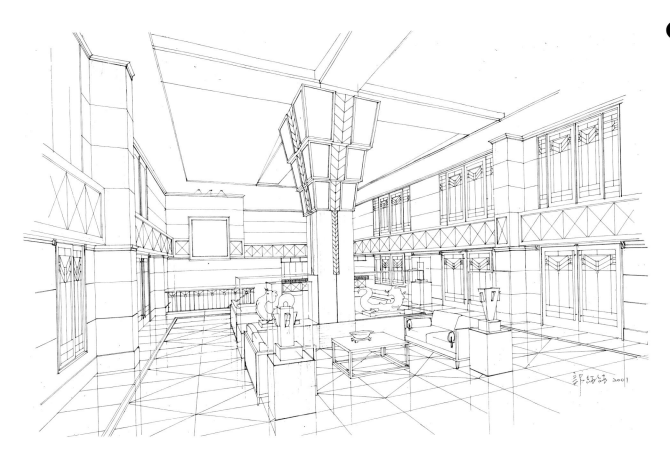

PERSPECTIVE

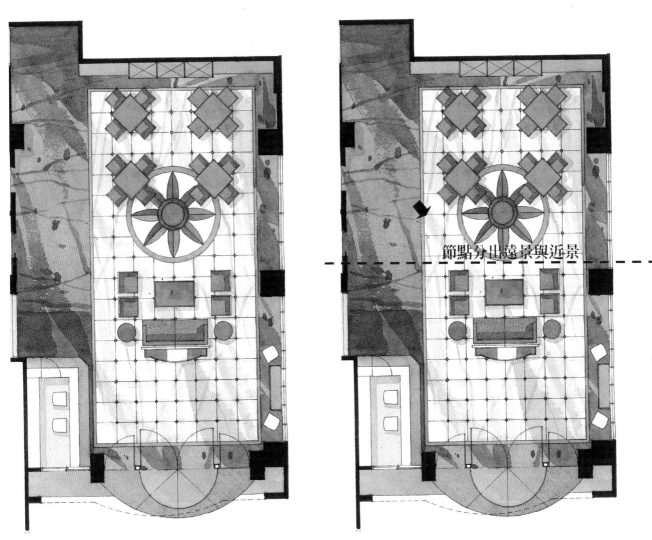

節點分出遠景與近景

　　藉以彩繪平面配置圖，表現地坪材質的色彩及拼花效果，交代平面動線佈局，開始計劃立面的發展。掌握重點之設計元素，評估透視圖視點位置，決定以何種角度看空間。

　　繪製透視圖在深景空間，先分出遠景與近景之空間節點。

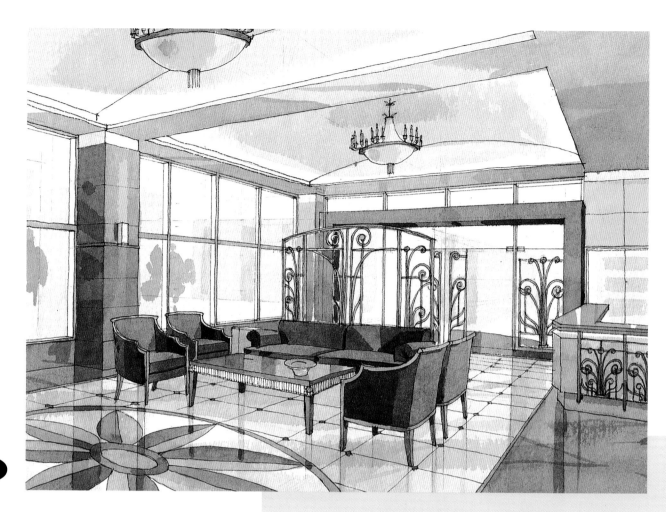

以空間中段朝入口方向看空間，沙發背部屏風造型與櫃台鍛鐵花樣呼應著入口大門扇之圖騰，求取空間設計元素的一致性。

轉換平面配置圖之地坪拼花圖案於透視圖上，大理石種光面的特色，使空間物件倒影清楚，適度留白爲光線下註腳。

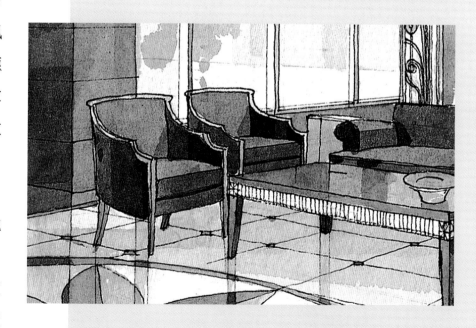

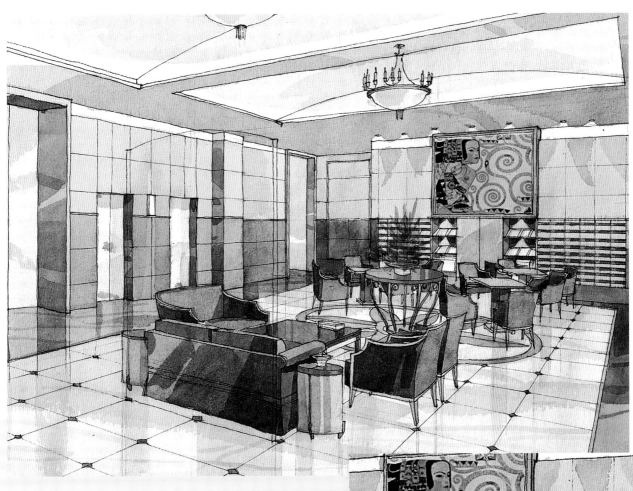

　　畫面中之裝飾畫作,乃剪貼的照片,依透視消點裁剪畫面。照片彩度不宜過高,以免與彩繪的畫面不協調。

　　斜角置放的扶手單椅,仍須以透視原理求之,斜面的物件可以米格放之經緯線對照出斜角位置,再行立面發展。

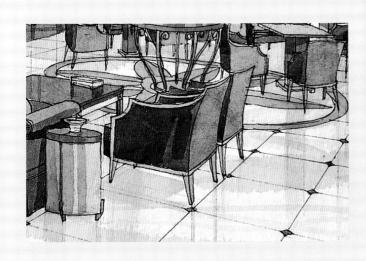

PERSPECTIVE

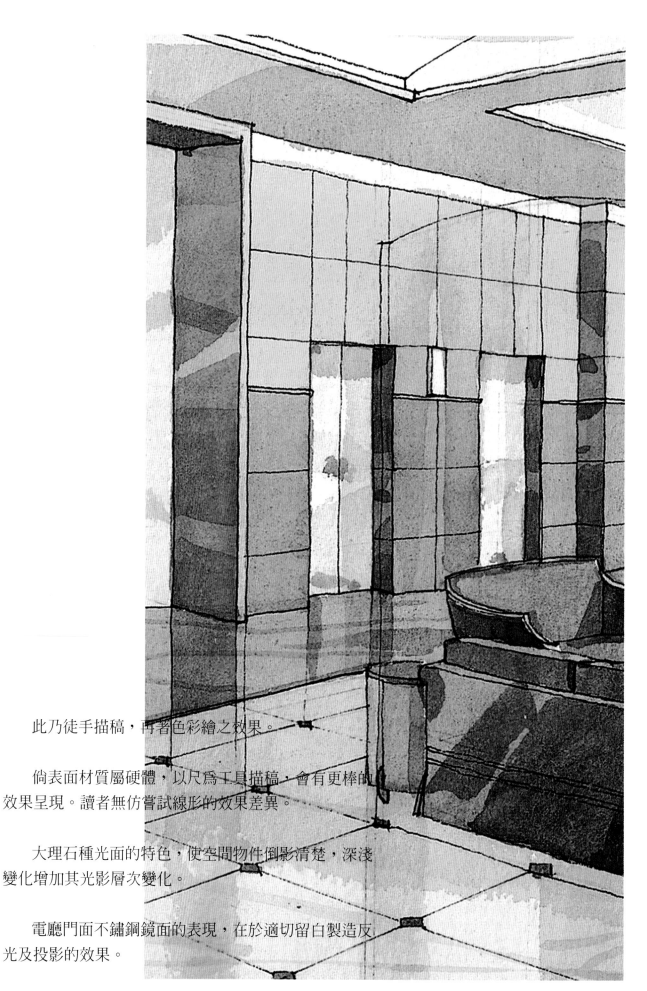

此乃徒手描稿，再著色彩繪之效果。

倘表面材質屬硬體，以尺為工具描稿，會有更棒的
效果呈現。讀者無仿嘗試線形的效果差異。

大理石種光面的特色，使空間物件倒影清楚，深淺
變化增加其光影層次變化。

電廳門面不鏽鋼鏡面的表現，在於適切留白製造反
光及投影的效果。

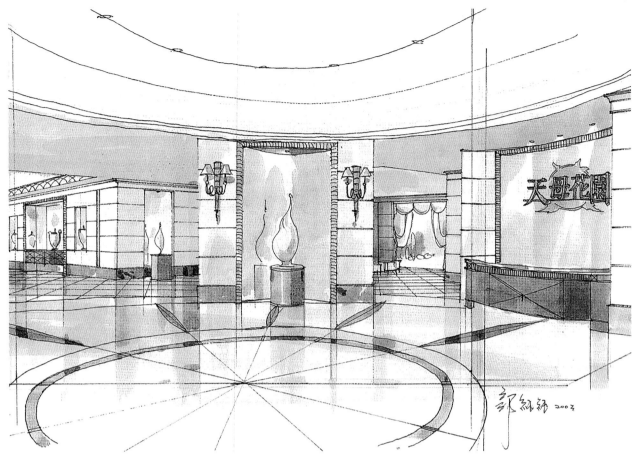

弧形空間線條求
取，仍須以平面經緯之
米格放，轉換至透視畫
面。

空間內大型的裝飾
品展示，為主要表現之
重點，展示櫥窗似的背
景材質與燈光效果，須
強調出來。

地坪倒影及光影的
對比性，呈現石種材質
光面之效果。

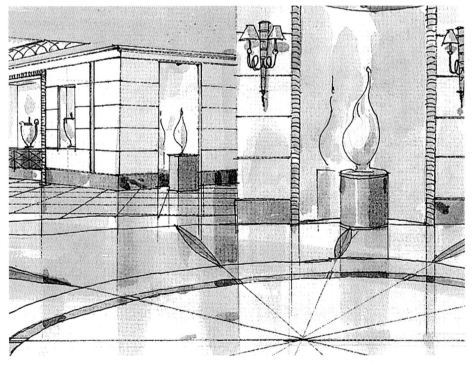

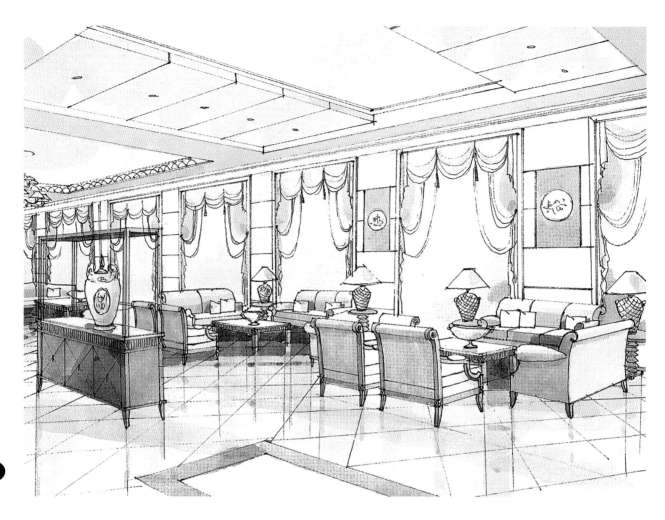

在同一主題控制搭配下,空間內所有設計元素,均為整體性考量,古典背景之空間氛圍,包括立面造型、傢俱款式、窗簾與窗飾變化以及展示的裝飾品。

古典傢俱線條將是表現重點,故稍作細部描繪是為必要的,陰影層次變化使得傢俱更具立體感。

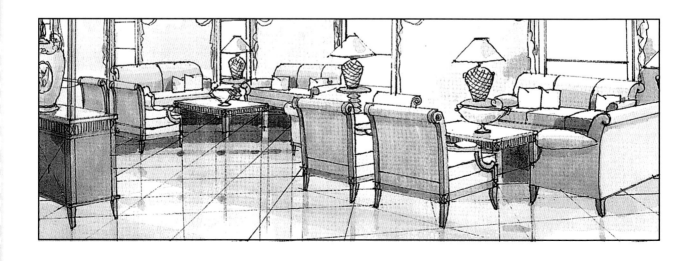

窗飾變化強化了古典風格，垂墜的線條效果，顯現布料之柔美。

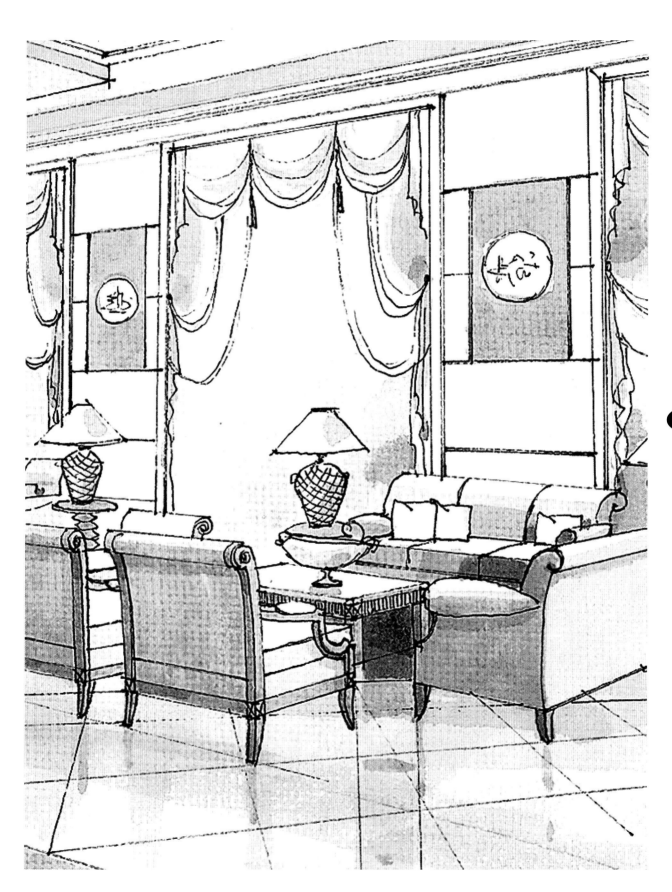

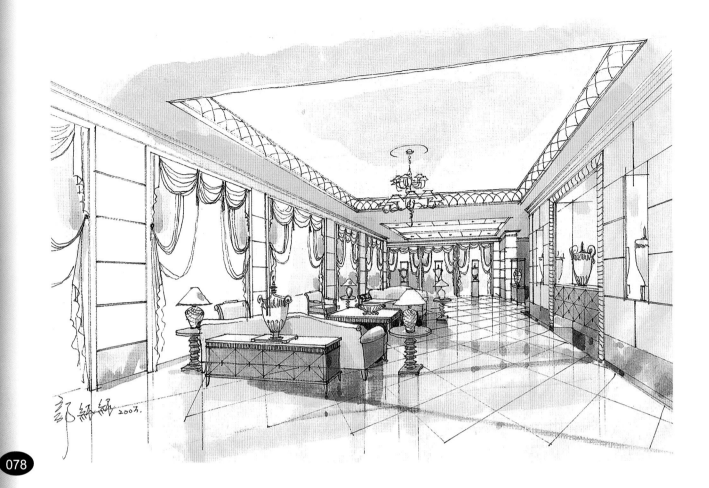

同屬古典風格之空
間表現，天花造型與線
板運用，與地坪斜角之
大理石對花紋路，相互
對應出古典元素。

　　大量體之窗邊進
光，於著色表現光影時
須預作的留白。

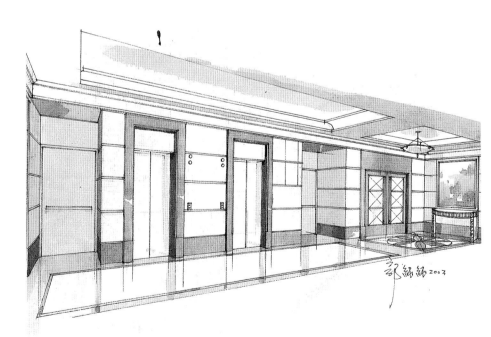

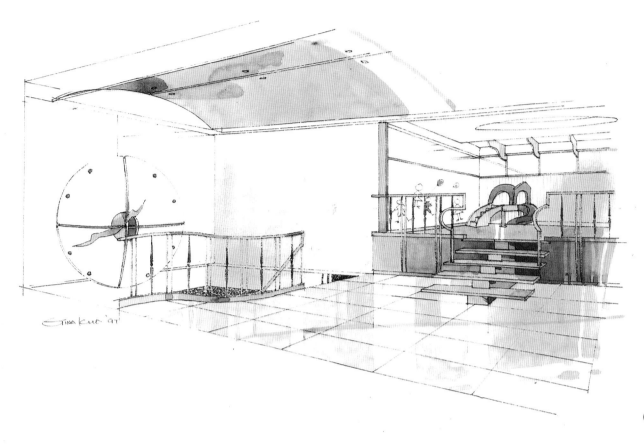

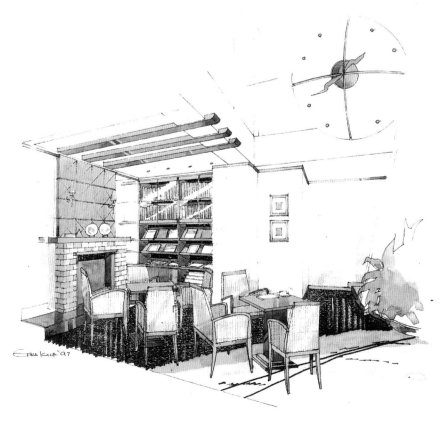

地坪光影變化及留白，強調出材質特色。

藉由著色深淺變化，呈現樓梯延伸至挑空區的深度，牆面轉折處明顯色澤對比出空間立體感。

此畫面為水彩素材搭配深色麥克筆的運用效果，麥克筆強烈的彩度對比，使空間物件更形清楚。

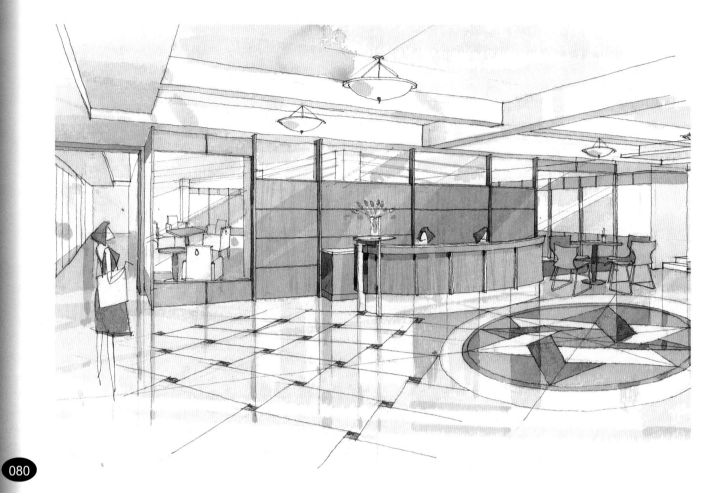

地坪特殊的拼花變化，將考驗讀者透視圖進階的運用。

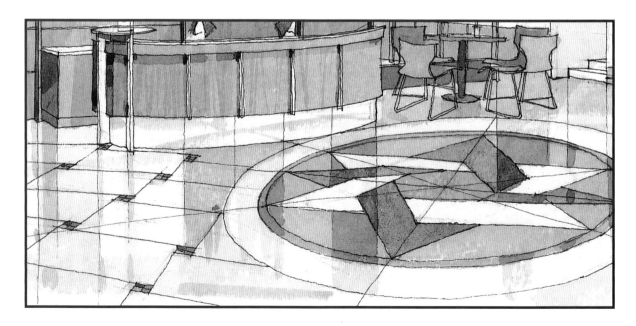

簡單線形及單一著色，亦可表現空間之未來性，快速表達室內設計重點。

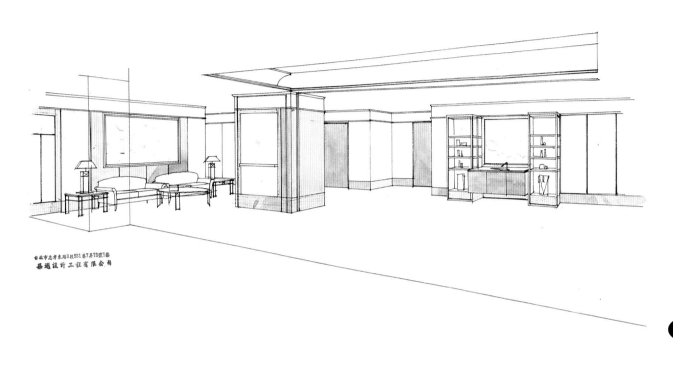

台北市忠孝東路3段251巷7弄13號1樓
藝遊設計工程有限公司

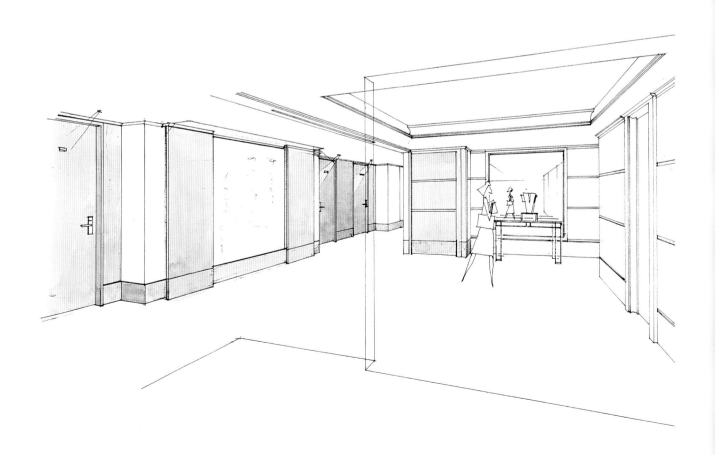

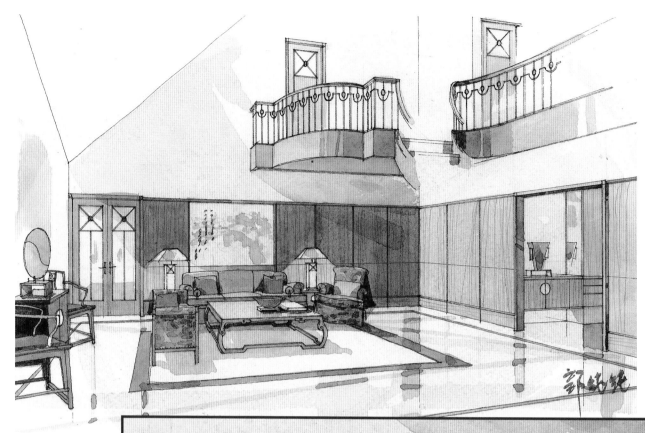

1-2　住宅空間案例

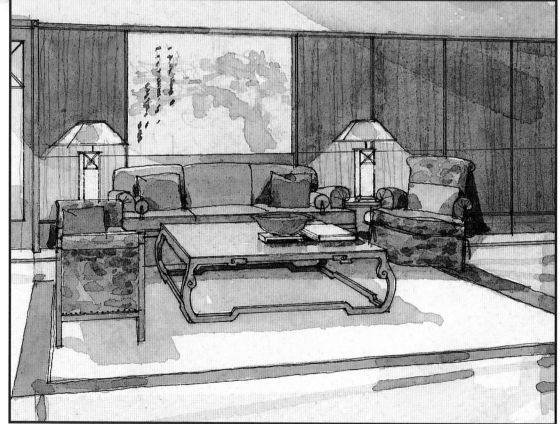

同一面木作牆上因燈俱產生之光影變化，豐富有層次。

中西合璧混搭式的傢俱樣式，布面圖騰與色彩變化，呈現設計者對未來空間掌控的效果。

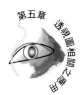

簡單的徒手線條，勾勒出挑高空間的特色。

陰影凸顯三度空間的立體效果。

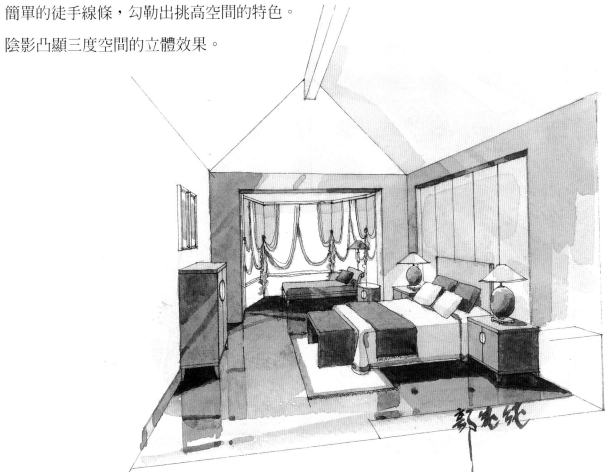

　　以下幾張透視畫面，爲筆者早期以麥克筆爲主要表現彩繪的素材，麥克筆顯見其無水彩著色的精細描繪，然快速彩繪即可完成，爲其特色。

　　讀者可留意整體構圖或視點位置的安排。

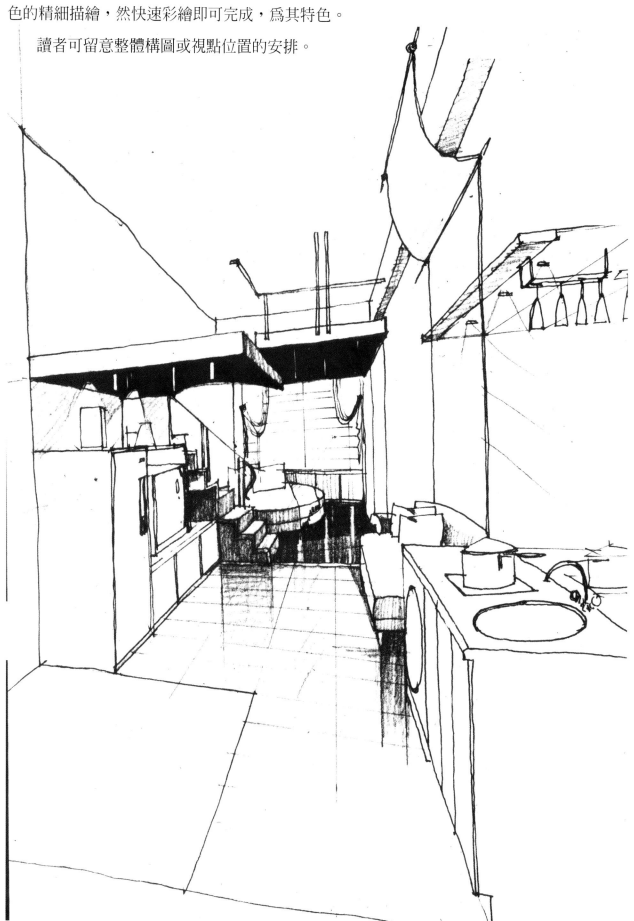

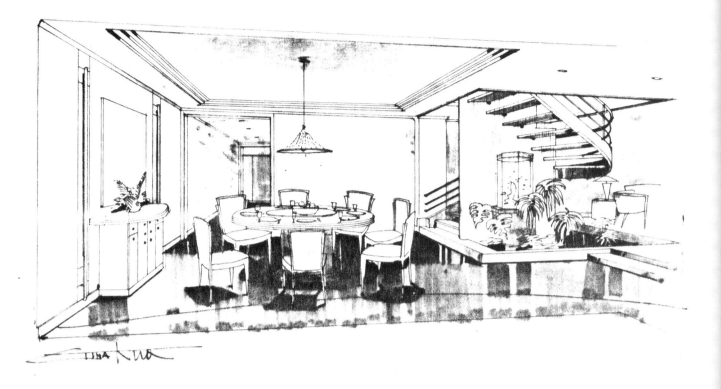

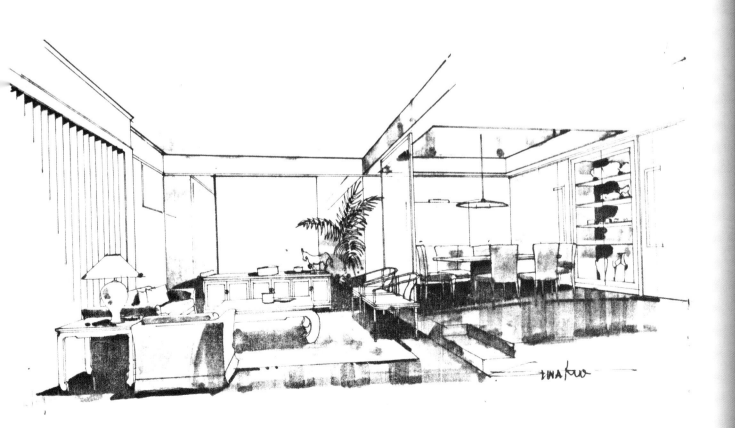

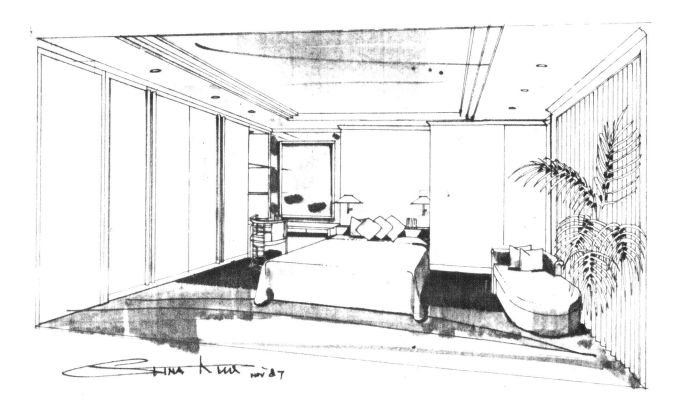

PERSPECTIVE

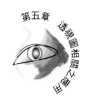

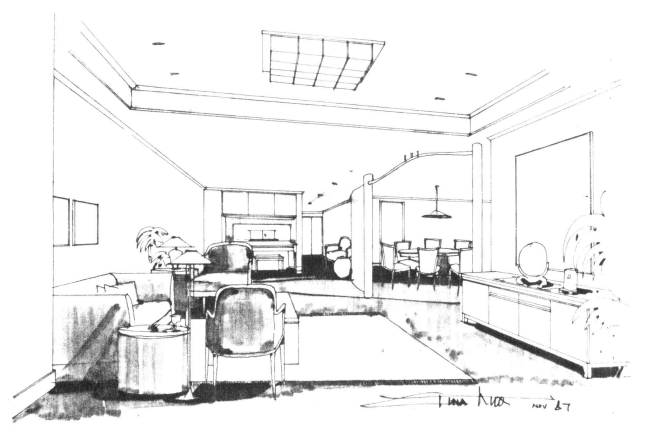

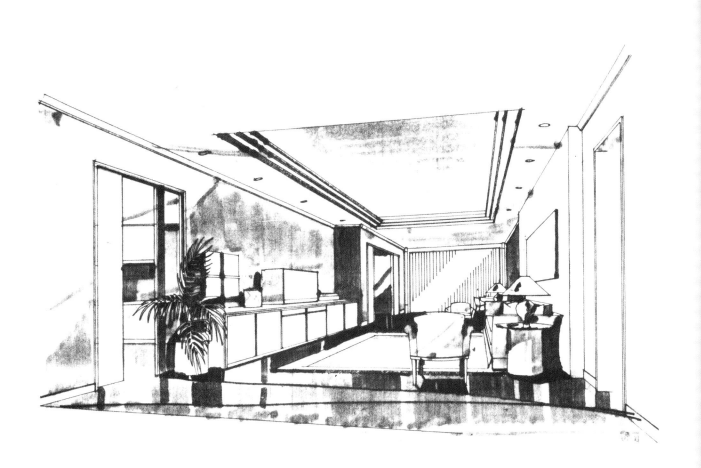

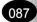

第二節 傢俱透視圖應用

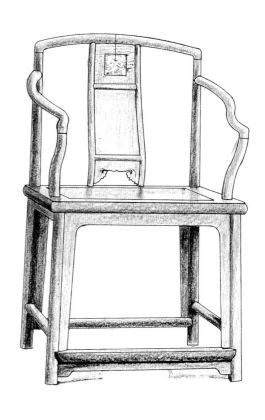

水彩著色

色鉛筆著色

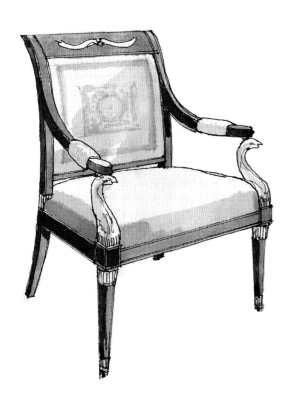

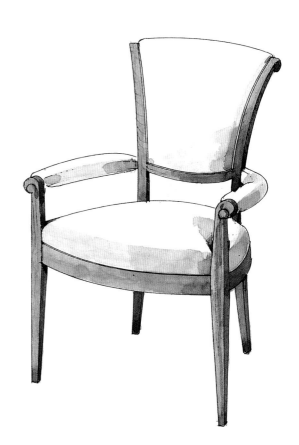

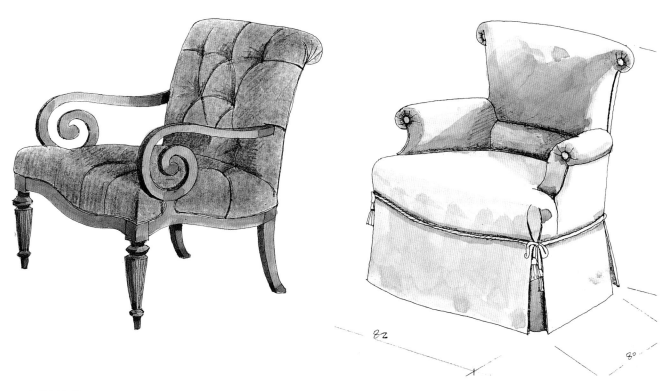

水彩著色

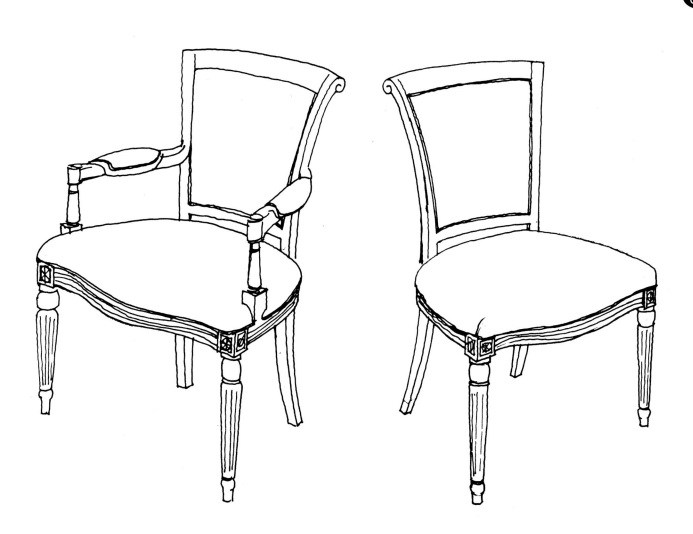

第三節　鳥瞰透視圖之案例

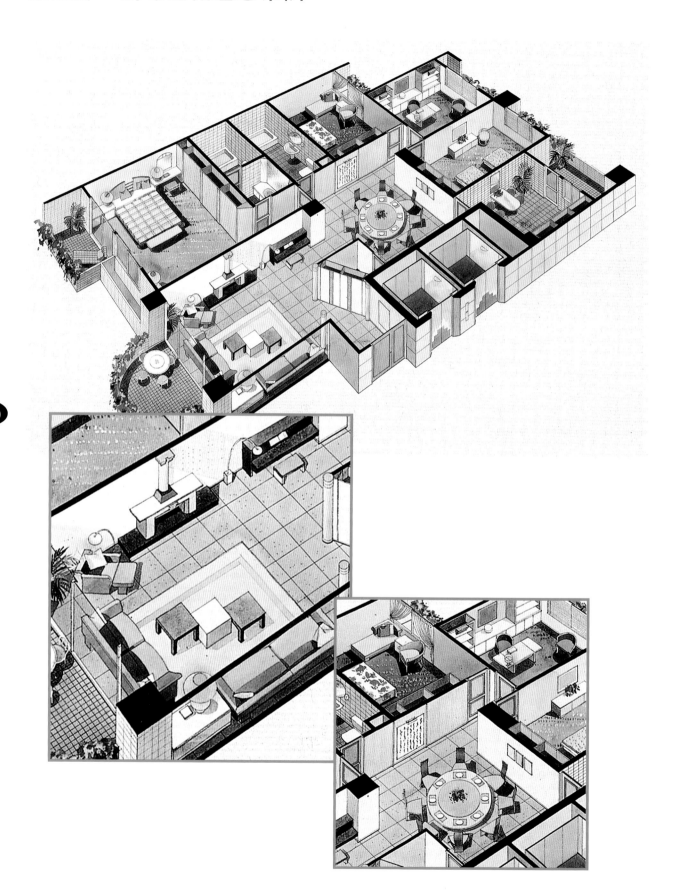

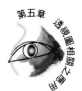
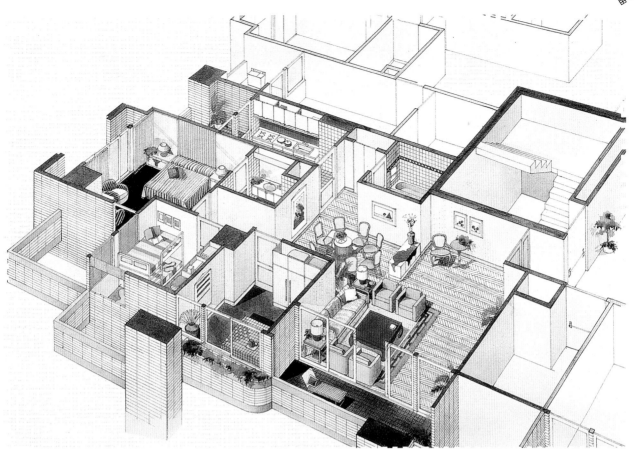

091

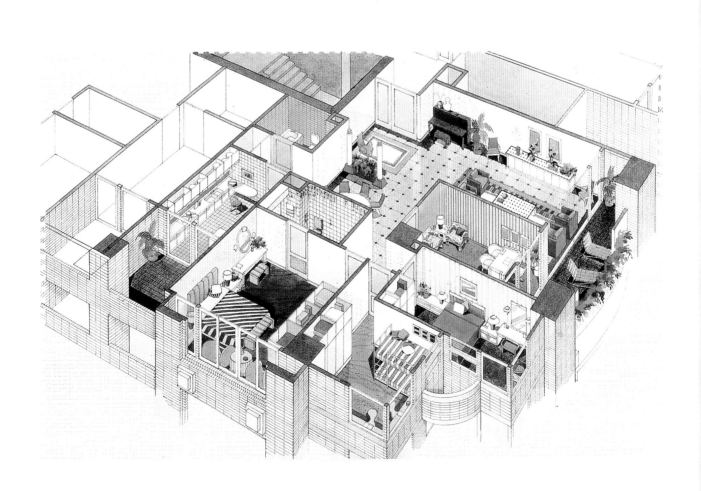

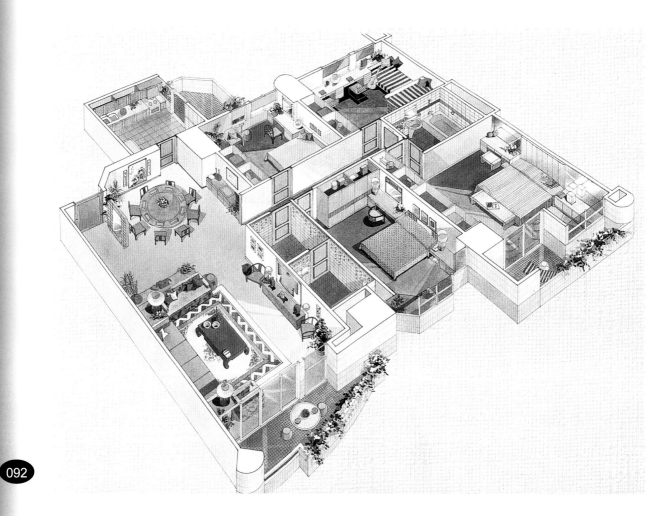

PERSPECTIVE

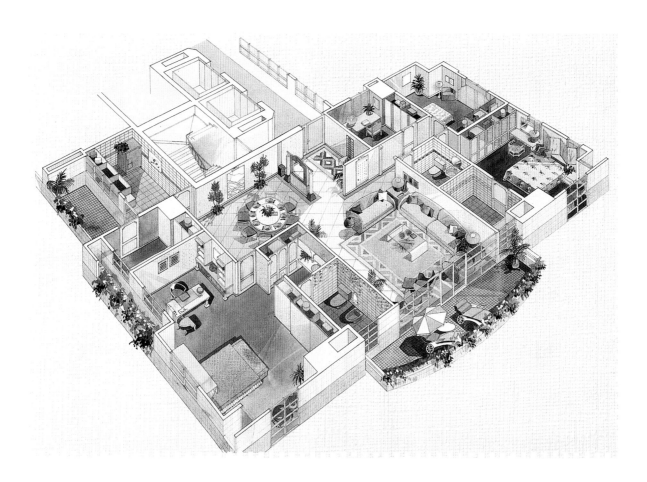

以下兩張爲成角鳥瞰透視圖，此畫面運用60度三角板繪製而成，以固定角度斜面發展出鳥瞰立體效果，相較於單點鳥瞰透視，則顯得簡單易學，且快速完成。

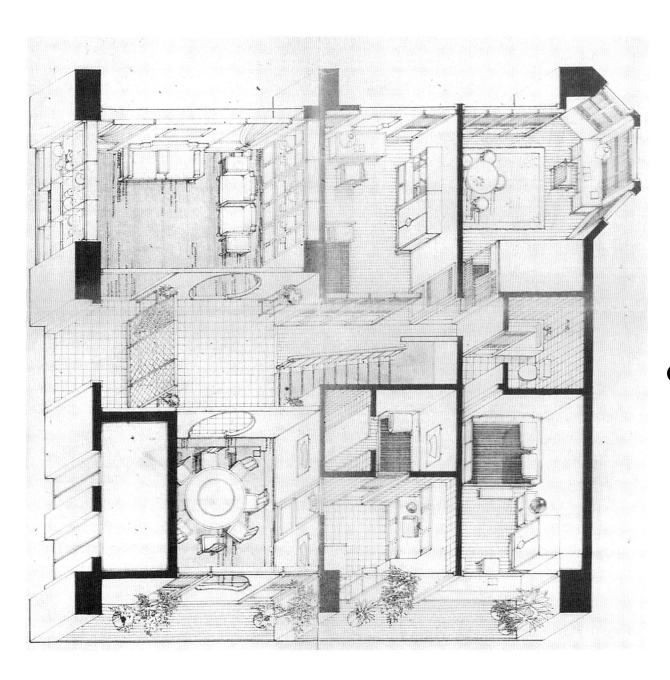

室內透視圖
快速入門 表現技法

此60度成角鳥瞰圖，仍具單點鳥瞰透視圖之特質，於空間內之隔間配置與動線安排明確辨識。立面牆與傢俱造型之描繪不失立體感。

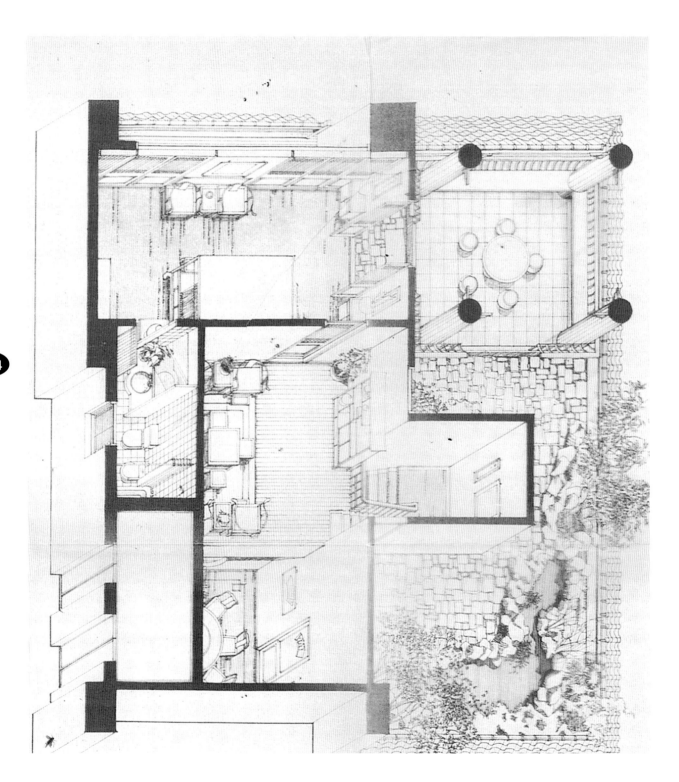

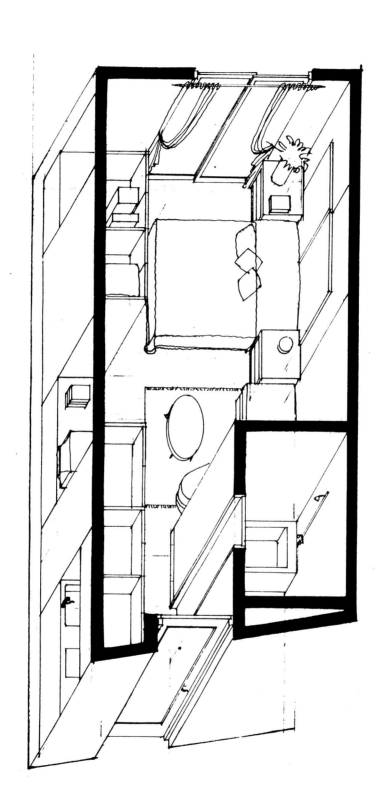

第四節　建築外觀兩點透視之案例

建築外觀設計－門廳入口造型

視點拉低有助於凸顯建築體之高聳

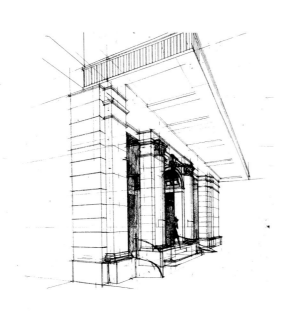

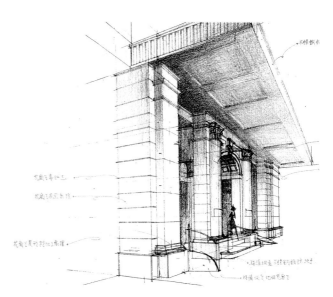

建築外觀設計－戶外景觀結合門廳入口造型

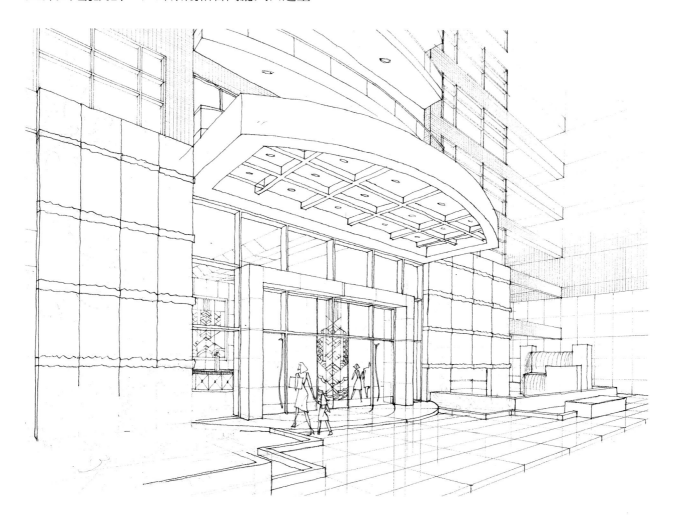

兩點透視運用於建築外觀－餐廳門面造型及店招牌設計

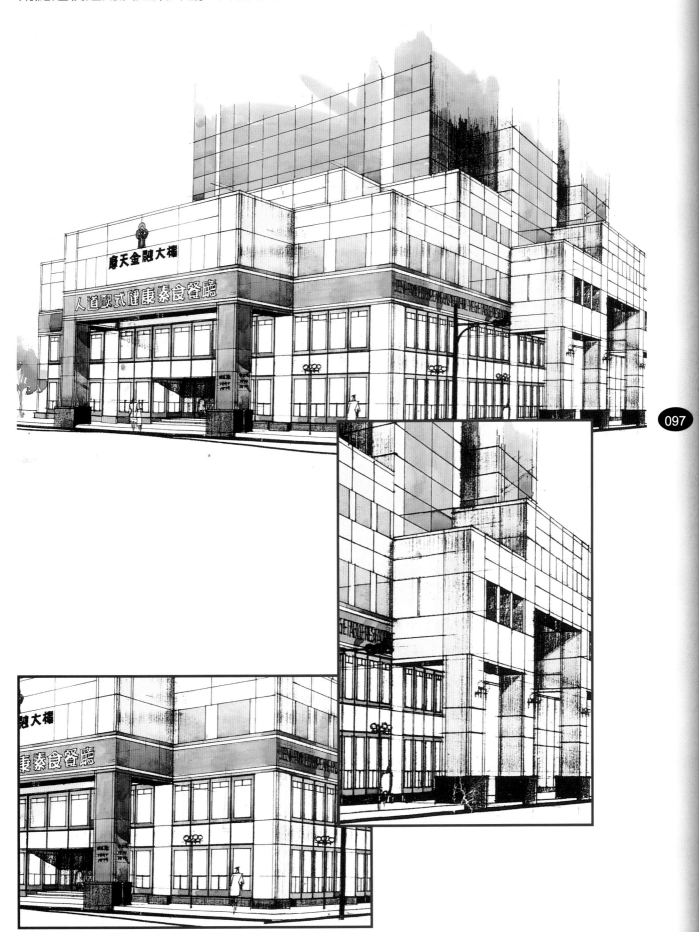

兩點透視運用於建築外觀 – 建築預售案之接待會館外觀

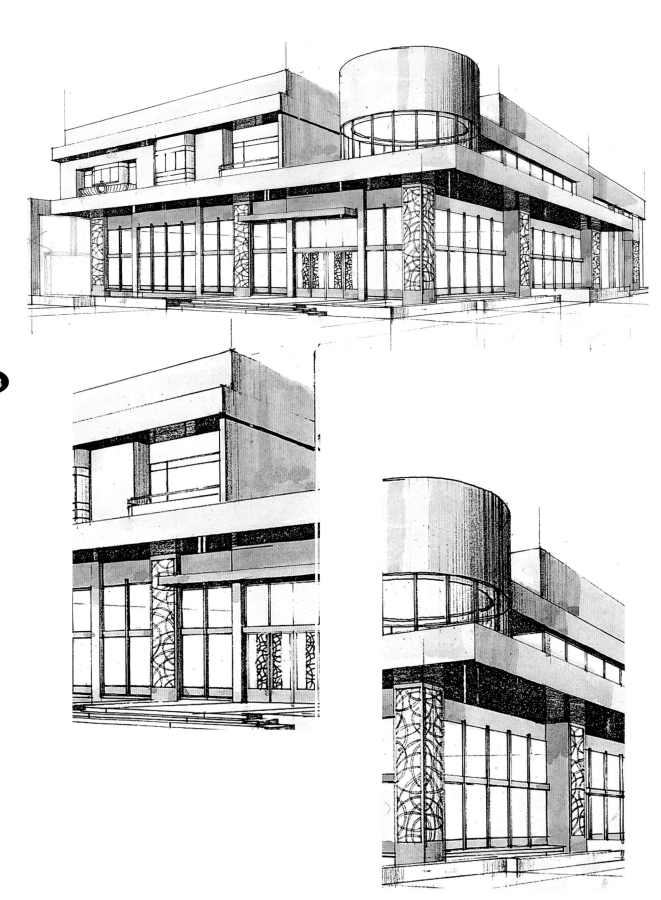

隨意空間速寫

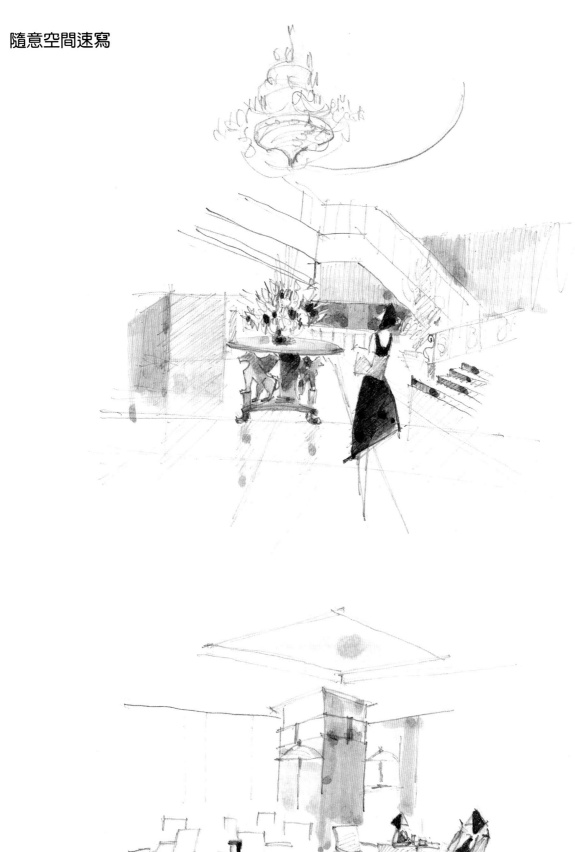

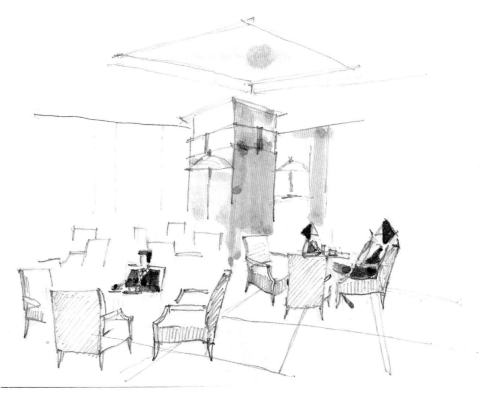

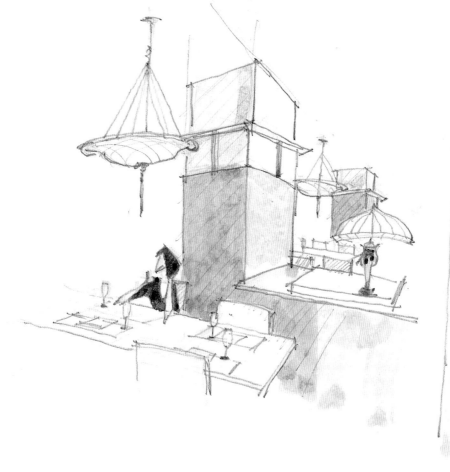

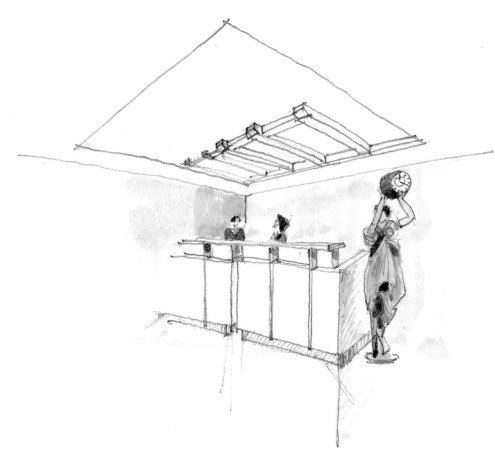

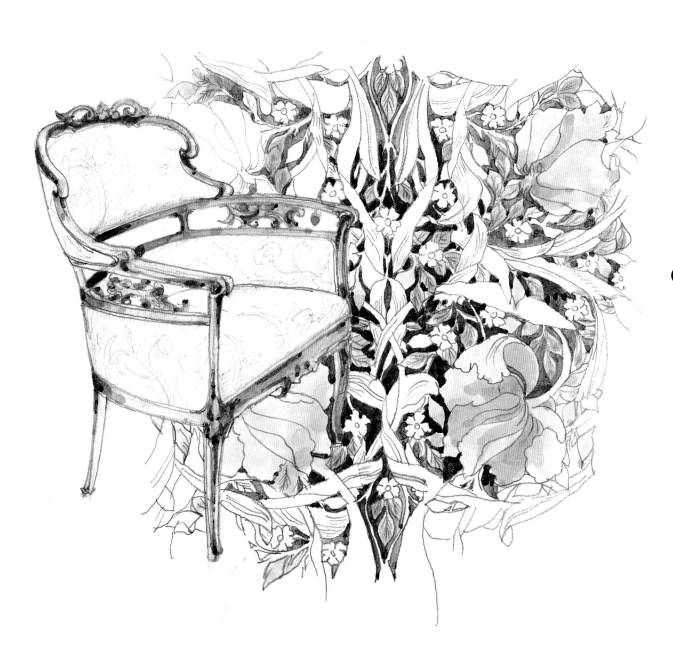

第六章　結論

　　相關透視圖的運用很廣泛，此透視圖技法是建築師、室內設計師體驗空間感覺的方法，亦是造型設計師們掌握物形立體關係，所必備之基礎常識。

　　筆者以淺易的文字，深入淺出的分解動作，同時對於基礎畫法與應用實例做扼要說明，藉此提供在校學生做為另一種參考版本，更是室內設計師或因興趣而自我學習者，簡易入門的工具書。尤其本書以室內裝修乙級技術士檢定考試之透視圖考題為教學範本，直接針對考試格式進行模擬，不失為有效率加強的參考書籍選擇。

　　應付考試非本書立意初衷，讀者若加強演練書中的各種方法，體驗筆者整理出技法其中的奧妙，感受透視圖運用之樂趣，且嘗試其他本書未加以介紹的繪畫素材之練習，增強一己的專業技能，盼與讀者共勉之。

國家圖書館出版品預行編目資料

室內透視圖－快速入門表現技法 =Perspective／
郭純純著. －初版－　臺北市：詹氏，2005
〔民94〕，面；公分－（室內裝修乙級技術士檢定叢書）

ISBN 957-705-304-1（平裝）

1.室內裝飾－設計　2.透視（藝術）

967　　　　　　　　　　　　　　　94007720

室內透視圖－快速入門表現技法
（室內裝修乙級技術士檢定叢書）

版權所有
翻印必究

作　者	郭純純
發 行 人	詹文才
發 行 所	詹氏書局
登 記 證	局版台業字第三二〇五號
郵政劃撥	0591120-1（戶名：詹氏書局）
地　址	台北市和平東路一段177號9樓之5
電　話	(02)23918058・23412856
	(02)77121688・77121689
傳　真	(02)23964653・23963159
網　站	http://archbook.com.tw
E-mail:chansbok@ms33.hinet.net	
archbook@sparqnet.net	

初版一刷　2005年5月　　　定價：新台幣420元
ISBN 957-705-304-1